留白之間

莫札特長笛協奏曲 K. 314 裝飾奏之研究

翁立美

獻給 父親

序

「莫札特是稀世之寶，他創造了世間一種極為罕見的音樂光環。」

~~~Johann Wolfgang Goethe

　　莫札特（Wolfgang Amadeus Mozart）仿佛是為了傳達上帝的話語而降臨人世的。他名字中的"Amadeus"，意為"上帝的寵兒"。早逝的莫札特，雖然一生都周旋在創作與現實中，但天真爛漫的性格裡，潛藏著動盪不安的靈魂，使他的音樂獨具魅力。然而生活中不時出現的陰霾，儼然成為一種——必須從自身泥沼中奮力掙脫，才能擁有純粹情感向度的試煉，本書即聚焦在莫札特為長笛所寫下的天籟之音「長笛協奏曲 K.314」。

　　協奏曲動人之處在於主角與配角之間的對話呼應、衝突與調和之間的音色轉換，這即是戲劇裡的矛盾與解決。莫札特不僅成功塑造此曲中的相對與互立，更把樂器特質發展得淋漓盡致，使得演奏者能夠在簡潔的和聲裡展現繁複的技巧，也能從純淨的旋律中營造

豐富的張力；因此習樂者均將此作品列為必備曲目，而在面對其中之樂曲分析、演奏法探討、裝飾奏的詮釋皆細細思量，希望能以最完美的方式呈現。

但是在莫札特所留下的作品文獻裡，協奏曲中作為獨奏家展現技巧的「裝飾奏」部分，並沒有記載任何一個音符，僅僅在五線譜上留下一個沉默的「延長記號」，原意是由演奏者即興發揮。而這美麗的留白，卻自此充滿了想像空間。數百年來，關於此樂段的演奏版本不計其數，它也許是委婉清麗的小品，也可能是華麗炫技的變奏。有些演奏家會選擇適合該時代的和聲、旋律語法演奏，也有些演奏家以其個人所屬的時代風格為詮釋依據。綜觀以上的差異各有優劣，唯演奏家必須視演奏場合、觀眾屬性，以及個人風格作為選擇基礎，目的仍是希望演奏出完美的作品，引發觀眾的共鳴。

本協奏曲另有一特殊之處，就是莫札特以幾乎相同的版本寫作給雙簧管與長笛兩種樂器。據傳是因為莫札特並不喜歡長笛，所以無意重新創作，僅為了獲取委託創作的報酬而將原本雙簧管

協奏曲改編交差了事。不過筆者認為另一重要因素應是莫札特本人也認同此曲適合長笛演奏故而有此作法。

莫札特短暫的一生共寫出了650多首作品，而專為長笛所寫下的協奏曲卻只有兩首。筆者在數年前已將其中一首協奏曲 K.313 的裝飾奏研究著書出版，目的在探討協奏曲中裝飾奏之演奏詮釋，並將坊間已出版之裝飾奏樂譜以及演奏家有聲資料作比較，藉由討論其異同點以作為借鏡。出版之後許多好友紛紛敦促要繼續完成第二首協奏曲 K.314 的裝飾奏研究，但基於個人因素以致瑣事延宕，一些想法在心裡反覆來去，直至今年總算完成，算是對於自己以及同儕的完整分享。

希望藉由本書的出版，也能夠引起單簧管、雙簧管、鋼琴、小提琴等等其他樂器演奏者思考其各自在莫札特協奏曲中之裝飾奏研究的動機，畢竟樂譜上的「留白」並非空白，而是演奏者與觀眾深度對話的起點。

關鍵字：莫札特、長笛、協奏曲、裝飾奏、K.313 、K.314

## 表目錄

# 圖目錄

# 第一章
## 留白二三事

捷克 布拉格 伏爾塔瓦河
Vltava River, Prague, Czech  /翁立美 攝

# 第一章 留白二三事

　　莫札特(W. A. Mozart, 1756-1791)無疑是古典時期重要的作曲家之一，從幼年時期由父親啟蒙開始職業的演出生涯，而後創作了大量的樂曲，包括 41 首交響曲、多首的鋼琴協奏曲、以及歌劇等等，而他所創作的器樂協奏曲，也成為眾多演奏者必備的標準曲目。他的樂曲旋律優美、每每能觸動人心，也難怪愛因斯坦曾經說：「莫札特是有史以來最偉大的作曲家。貝多芬『創造』了他的音樂，但莫札特的音樂是如此的純淨、優美，以致讓人覺得他不過是『發現』這樣的音樂而已—這樣的音樂是一直存在的，它是宇宙內在美的一部份，有待揭示出來[1]。」

　　而在眾多莫札特的作品之中，他為長笛所撰寫的樂曲顯得非常特殊；原因不在於寫了這二首協奏曲以及其它的室內樂、也不是因為旋律優美令人喜愛，而是因為莫札特其實並不喜歡長笛這一個樂器。這個特別之處與其他創作比較之後即顯得特別。故而身為長笛演奏者，自覺更有將這兩首協奏曲研究透徹的必要。

　　本研究目的在於探討長笛協奏曲的裝飾奏演奏方法，特別聚

---

[1] Joseph Solman 著：莫札特的禮讚，米娜貝爾出版公司，林芳如翻譯，初版：88/01。

焦在 D 大調作品 K. 314。其一原因是因為已經有許多國內外研究這兩首協奏曲演奏詮釋的學術著作，但是卻沒有關於裝飾奏以及演奏版本比較領域的研究，其二是因為筆者已在數年前出版「莫札特長笛協奏曲 K. 313 裝飾奏之研究」，而今本文即作為莫札特另外一首長笛協奏曲的後續研究；藉由本書的出版，以完成莫札特為長笛所撰寫的兩首協奏曲裝飾奏的研究。

## 第一節　我思故我在

　　裝飾奏在原文中稱為 Cadenza，在協奏曲之中皆可見，但是隨著時代的不同，裝飾奏在同時期的演奏方式亦不盡相同，最明顯的差異即是在古典時期之前與之後。因為在古典時期(約為西元 1750-1820 之間)之前，裝飾奏僅在樂譜上標示一個延長紀號"Fermata"的記號，也就是【⌒ˑ】，演奏者在演奏時依據各自的詮釋即興(improvisation)演出；而在古典時期後期，貝多芬(Ludwig van Beethoven)的最後一首鋼琴協奏曲「皇帝」開始將裝飾奏全部寫出[2]，演奏者因此不必自行即興，不過也就失去了自我表現的機會。

---

[2] 作品第 73 號。

筆者身為長笛家,在面對莫札特所寫作的長笛音樂:包括協奏曲、室內樂作品時,均必須審慎處理裝飾奏的演奏,而在蒐集文獻資料以及有聲資料的過程之中,面對眾多不同的演奏版本,自然心生疑惑:「究竟哪一個版本才是最貼近作者的原創精神?」「是否每一位演奏者都要依照莫札特的時代風格演奏?」這些疑問引發筆者的研究動機,因此在數年前將研究心得撰述為「莫札特長笛協奏曲 K. 313 裝飾奏之研究」,出版之後再繼續蒐集資料,也就有了本篇針對 K. 314 的研究分享。

本文的研究問題有二:

1.裝飾奏的演奏在旋律、和聲上是否應該依照作曲者的時代風格?

2.裝飾奏的篇幅長短是否有一定的限制?

故筆者藉由蒐集資料、分析樂曲、比對不同演奏家的詮釋之後,希冀能夠歸納出結論,以作為長笛演奏者的參考依據。

第二節  迷宮探險

本研究為表演詮釋探討,由於涉及原始樂譜、時代特性、表演者主觀詮釋,故而層面較為廣泛,亦非有絕對的答案,筆者僅

能依據多方面的資料收集研究提供最客觀的分析。在研究方法上將採取「文獻分析法」、「有聲資料評析」、「演奏法探討」三大類，概述於下：

一 文獻分析法

　　本研究將針對樂譜文獻作分析。有鑑於市面上的版本眾多，本研究將從最接近莫札特時代、有出版的裝飾奏樂譜開始蒐集，也就是 19 世紀開始出版的樂譜，這一些樂譜幾乎都是由長笛演奏家撰寫、校對，出版社負責印刷，包括 Claude-Paul Taffanel(1844–1908)、 Carl Joachim Anderson(1847–1909)、 Johannes Donjon(1893–1912)、Rudolf Tillmetz (1847–1915)、Jean-Pierre Rampal(1922–2000)、Gary Shocker(B. 1959)以及 Emmanuel Pahud(B. 1970)共七個版本。在這七個版本之中，從 19 世紀中的 Taffanel、到 20 世紀末的 Pahud，橫跨 100 多年的歷史，更可以檢驗不同世代的風格差異。以下是這幾位樂譜校訂者的背景一覽表：

表 1：本文樂譜校訂者一覽表

| 姓名/出生年 | 國籍 | 專業背景 |
|---|---|---|
| Claude-Paul Taffanel (1844–1908) | 法國 | 1860 年畢業於巴黎音樂院，師承 Louis Dorus (1813-1896)，使用 Boehm 系統的長笛，1893 年進入巴黎音樂院任教。生平教學資料由兩位學生整理：Louis Fleury、Philippe Gaubert，本文"Taffanel-Gaubert"版本即是由 Gaubert 整理其老師 Taffanel 的資料而成。 |
| Carl Anderson (1847–1909) | 丹麥 | 長笛家、作曲家、指揮家，1869 年起陸續於 Royal Danish Orchestra、St. Petersburg Orchestra、 Bilse's Band、以及 Royal German Opera 擔任演奏家，1897 年間哥本哈根創立管弦樂學校並且擔任院長直至去世 |
| Johannes Donjon (1893–1912) | 法國 | Donjon 是 Jean-Louis Tulou(1786-1865) 的學生，之後擔任巴黎歌劇院(Paris Opéra)首席長笛家 |

| | | |
|---|---|---|
| Rudolf Tillmetz (1847–1915) | 德國 | 長笛改革家 Theobald Boehm 的學生。1864 年起擔任巴伐利亞家歌劇院第一部長笛,並且在 1883 年起任教於皇家音樂院。 |
| Jean-Pierre Rampal (1922–2000) | 法國 | 師承 Marcel Moÿse 的學生 Hennebains,二次世界大戰後投入專職長笛演奏。被稱為"Man with golden flute",是因為他所使用的長笛是 K 金長笛。 |
| Gary Shocker (B. 1959) | 美國 | 長笛家、作曲家、鋼琴家,15 歲即與紐約愛樂合作演出,至今仍以演奏家、作曲家、教育家的身分活躍於世界各地。 |
| Emmanuel Pahud (B. 1970) | 瑞士 | 出生於瑞士、學習於巴黎音樂院,師承 Aurèle Nicolet,1992 年起加入柏林愛樂,2007 年起與 Andreas Blau 並列長笛首席。 |

資料來源:筆者根據文獻資料自行編製

每一位演奏家都會根據本身的學術研究、演奏體認完成裝飾奏版本的校訂。因此這些裝飾奏都是主觀的，但是購買樂譜者要如何判斷其中的差異？如何判斷其學術地位？每一位校訂者撰寫時的主要依據又為何？

　　長笛家協助出版商編校樂譜的範圍包括樂譜上的術語、表情、速度、分句與斷句，以及本文所探討的裝飾奏。由於莫札特不若布拉姆斯將每一張手稿的每一個細節都清楚標示後才出版，故而演奏家可以發揮的空間也就寬闊許多。

　　出版商挑選哪一位長笛家協助編校樂譜的思維其實有其脈絡，最大的考量在於銷售的目的，故而參與編校的音樂家大多具備以下特質：

1. 學術地位

　　特定領域的學者或研究者，也許是音樂學者、也許是表演者、也許兩者皆是。近年來注重學術研究的風氣日盛，具備學術專業背景的樂譜校訂版本，會成為具公信力的購買標的。本文所討論的樂譜版本之中 Carl Anderson、Gary Shocker 即屬於此類。

## 2. 專業知名度

跨國演奏家、著名樂團的演奏家亦為邀稿對象。由於夾帶明星光環,這些演奏家經常公開演奏,因此仰仗著高人氣、出版商當然會邀請。並且藉由樂譜的出版可以建立個人專業形象。本文所討論的樂譜版本之中 Johannes Donjon、Jean-Pierre Rampal、Emmanuel Pahud 即屬於此類。

## 3. 著名學校的教授

要成為一代宗師、就要先進入著名學府任教,所謂名校的教授們,會直接影響下一個世代的演奏風格,甚至會成為某一學派的創始者,出版商會著眼於其後續的影響力而邀請。本文所討論的樂譜版本之中 Claude-Paul Taffanel、Rudolf Tillmetz 即屬於此類。

綜合以上,藉由不同版本的蒐集,筆者將分析每一版本的和聲以及其曲式,以作為學術的判斷;藉以釐清這一些裝飾奏是否具有學術、專業的支持。

二 有聲資料分析法

　　雖然距離筆者上次撰寫 K.313 裝飾奏研究才不過數年，但是
這幾年之間有聲資料的出版方式已經大不同。由於網路銷售的崛
起，實體 CD 與 DVD 的銷售已經驟減許多，取而代之的是網路
上販售的單曲，因此在尋找有聲資料時，也就多了許多選項。除
了傳統的 CD 之外，還能夠在 Youtube、網路商場例如 iTunes 等
等資料庫找到。

　　本文所採用的實體 CD 包括以下 9 張專輯：Marcel
Moÿse(1889–1984)、Jean-Pierre Rampal(1922–2000)、Aurèle
Nicolet(B. 1926)、Karlheinz Zoeller(1928-2005)、James Galway(B.
1939)、Emmanuel Pahud(B. 1970)、Julius Baker(1915-2003)、
Eugenia Zuckerman(B. 1944)、以及 William Bennet(B. 1936)。前
3 位都是法籍演奏家、Zoeller 是德國長笛大師、Galway 與 Pahud
亦為法國籍，而 Moÿse 又是眾多法國演奏家的老師；Aurèle
Nicolet 則是出生在瑞士、受教於巴黎，之後再德國的樂團以及音
樂院工作多年。Baker、Zuckerman 兩位是美國演奏家、Bennet 是
英國演奏家。其中法國籍演奏家最早的版本為 Moÿse、最近代的
為 Pahud；美國的兩位分別是代表第二次世界大戰前的 Baker 以

及戰後的 Zuckerman 演奏家。

而筆者的老師之一 Bernard Goldberg 即為以上論及的法籍大師 Moÿse 嫡傳弟子；1991 年筆者在紐約求學時期亦曾投入另一位美籍大師 Baker 之門下。以下是這幾位演奏家的背景一覽表：

表 2：本文有聲資料演奏家一覽表

| 姓名/出生年 | 國籍 | 專業背景 | 專輯錄製時間 |
|---|---|---|---|
| Marcel Moÿse (1889–1984) | 法國 | 師承 Taffanel 以及 Gaubert，畢業於巴黎音樂院 | 1936 年在巴黎錄製 |
| Jean-Pierre Rampal (1922–2000) | 法國 | 師承 Marcel Moÿse 的學生 Hennebains，二次世界大戰後投入專職長笛演奏 | CBS 公司在 1988 年出版 |
| Aurèle Nicolet (B. 1926) | 法國 | 出生在瑞士、受教於巴黎，之後於柏林愛樂以及柏林音樂院工作多年 | 1978 年由 David Zinman 指揮 Royal Concertgebouw Orchestra 錄製 |
| Jean-Pierre James Galway (1939-) | 法國 | 愛爾蘭籍，9 歲起學習長笛，之後於倫敦皇家音樂院的 John Francis 以及 Guildhall School of Music 的 Geoffrey Gilbert 學習；之後前往巴黎音樂院，師承 Gaston Crunelle、Rampal、 | 1984 年在倫敦的 CBS 錄音室所灌製 |

| | | Marcel Moÿse | |
|---|---|---|---|
| Emmanuel Pahud (B. 1970) | 法國 | 出生於瑞士、學習於巴黎音樂院，師承 Aurèle Nicolet | 1996 年灌製，柏林愛樂、Claudio Abbado 指揮，EMI 公司出版。 |
| Julius Baker (1915-2003) | 美國 | 出生於美國 Cleveland，受教於 Curtis 音樂院，之後在 Pittsburgh、Chicago、New York Philharmonic 均任首席長笛。執教於 Juilliard School 以及 Curtis Institute of Music | 1966 年 Vanguard Classics 公司在維也納錄製。 |
| Eugenia Zuckerman (B. 1944) | 美國 | 美國長笛家、作家，於 Juilliard School 音樂院求學、師承 Julius Baker，除演奏外另有主持 CBS 電視臺古典音樂單元、經常在 Bravo! Vail Valley Music Festival 藝術結之中擔任藝術總監。 | 1977 年 Pinchas Zuckerman 指揮 English Chamber Orchestra，在倫敦哥倫比亞錄音室錄製 |
| William Bennet (B. 1936-) | 英國 | 師承英國 Geoffrey Gilbert 以及法國長笛家 Rampal、Moÿse | 1979 年在倫敦錄製 |

資料來源：筆者根據文獻資料自行編製

　　長笛在 1840 年代由 Boehm 改良之後，在法國的發展相對蓬勃，而不僅是長笛，連帶的其他木管樂器如單簧管在使用了相同的系統之後，就已經形成明顯的「德式」與「法式」派別之分。

因為在吹奏上以及使用上的因素，法式系統的木管樂器大幅成長，也帶動了演奏家的地位，因此單簧管、長笛兩種樂器在德國以外的世界各國均大量採用法式樂器的吹奏技法以及音色，也就使得法國演奏家在世界上有著舉足輕重的地位。因此筆者在選擇有聲資料時，也選擇較多法國演奏家的專輯。

三 演奏法探討

　　討論演奏古典時期裝飾奏，必然會涉及這一個時代富有變化的演奏法(performance practice)，包括音準(pitch)、樂器發展(development of instrument)、音色(tone color)、速度(speed)、旋律演奏的分句與斷句(phrasing and articulation)、裝飾音(ornamentation)、裝飾奏(cadenza)等等，除裝飾奏為本文的主題、會在下一章充分的討論之外，其他的演奏法項目茲簡述如下。

1. 音準

　　音準一直是古典音樂史上的熱門議題，因為一直到 1830 年左右才由德國物理學家 Johann Scheibler (1777-1838) 提出以 A=440 的基準，並且首先受到美國的採用之後，才逐漸有一致的

標準 (翁立美)。在此之前，音準在不同國家、不同地區、不同音樂家、不同樂團都有差異，音樂家們要演出時都必須先互相協調音準，1740 年韓德爾的音準是 A=422.5、1780 年又有 A=409，而有關音準這一件事情，也牽涉到「平均律」的問題，因為在這一個時代對此議題仍在最後的討論階段，就以 C.P.E. Bach 談論 harpsichord 以及 clavichord 兩個樂器的定弦問題時提到 (Mitchell)：

Both types of instrument must be tempered as follows: In tuning the fifths and fourths, testing minor and major thirds and chords, take away from most of the fifths a barely noticeable amount of their absolute purity. All twenty-four tonalities will thus become usable.

上述敘述提到如何將兩種不同樂器的音準兼顧平均律以及純律進行調弦。由此得知音準的問題在本時期主要為"相對性"的實用性質，也就是和聲的呈現。

2.樂器發展

如同所有的木管樂器一般，長笛的發展在古典時期是多元的，主要的原因包括：

- 18世紀末人文思潮的興起，音樂的學習與欣賞從貴族拓展至一般民眾，古典音樂觀眾市場擴張迅速。

- 工業革命導致的技術革新，樂器的製作有突破性的進展，雖然弦樂器並未再有新的突破，但是管樂器、尤其是木管樂器的製作大幅進化。

- 音樂曲式及和聲的複雜化，升降記號增多，木管樂器原來 2-8 鍵的樂器功能已經無法應付 3 個升降記號以上的樂曲，藉由增加半音鍵以演奏 4 個升降記號以上的樂曲已經成為必然。

- 因為管弦樂團編制日益擴大，原有木管的音量也需要相對增大，且在編製數量上也從 2 管編制增加到 4 管編制；如長笛、雙簧管、單簧管、低音管都改為 4 管編制，包括第一部 2 把、第二部 2 把。此外在特定的樂曲之中會加入特殊樂器，例如短笛、中音長笛、英國管、高音單簧管、低音單簧管、倍低音管等等。

綜合上述的因素，長笛的樂器製作也在此時期有多種改變，在材質上由木頭變為金屬、管身內部形狀亦更改以利放大音量、按鍵的增加以達到技巧的複雜要求等等，筆者會在下一章「文獻

探討」之中針對樂器的部分再多加討論。

3.音色

　　巴洛克時期的音樂演奏大都在宮廷、教堂、以及貴族的城堡
之中，音量並沒有增大的必要性，故而樂器均以精緻、優雅為重
點，例如 harpsichord, clavichord, organ 等鍵盤樂器，除了管風琴
organ 因為在教堂之中的音量較大之外，其他兩者的音量均不大，
這樣的情形也與其他木管樂器相同，因為木管樂器也沒有擴大音
量的必要性，所以樂器的音色也是以優雅、溫暖為主。

　　鍵盤樂器的改革直至古典時期”pianoforte”的大量使用方才
展開，雖然這一種樂器早在 18 世紀初就已經由 Bartolomeo
Cristofori di Francesco(1655-1731)發明—這是一種可以表現大聲、
小聲音量的鍵盤樂器[3]，但是 J.S. Bach 並不喜歡，直到 18 世紀中
後期，pianoforte 被大量製造以及進一步的改良、莫札特也大量
使用之後，鍵盤樂器的改革即開始。而與此同時，木管樂器的改
革也同步進行，樂器在音色上也與巴洛克時期有著顯著不同。一
種音量較大、具有穿透性的音色開始出現，也提供演奏技巧日益

---

[3] 原文：*cimbalo di piano e forte* (a keyboard with soft and loud)。

複雜的條件。

除了時代的差異性之外，不同國家與地區、演奏者求學歷程、演奏者本身條件的差異也都是影響音色的因素，例如法式、德式、英式的演奏風格；樂器材質是木製或是金屬、黃金或銀或鎳的比例；個人身體結構的差異；最終是演奏者個人的喜好，這一些都是影響音色的因素，因人而異，不會有統一的標準答案。

4.速度

速度在古典時期仍始於"表情記號"的階段，因為節拍器一直到 19 世紀初才正式被使用於音樂上，雖然早在第 9 世紀就有關於節拍器的發明紀載，這是由 Abbas ibn Firnas (810–887)所提出的構想，不過並沒有流傳下來，一直到荷蘭藉的 Dietrich Winkel(1780-1826)在 1814 年發明，而在 1816 年由 Johann Nepomuk Maelzel (1772–1838)改良並且量產，並且正式定名為" Maelzel's metronome"。而貝多芬則在 1817 年於樂譜當中正式使用節拍器的速度標示。

在此之前，速度的標示僅為術語，演奏者均以自我詮釋演奏，以本文所探討的莫札特 D 大調長笛協奏曲為例，第一樂章的速

度標示為"Allegro aperto"[4]，在速度上"Allegro"在現在是接近一分鐘等於 120-126 拍左右的速度，但是在字義上為「快速、明亮」的意思；而在節拍器未被發明之前，「快速、明亮」的範圍就非常廣，有可能從一分鐘 120-168 拍之間，故而依照每一位演奏者的自我詮釋，其中影響個人對於速度認知的因素即為心跳速度，因為心跳較快者速度感較快、反之則慢。再者，第二個字"aperto"字面的翻譯是「開放的、寬闊的」，這個形容詞的差異性帶來更多的不同解釋。若是「寬闊的快板」，那麼速度是否就接近一分鐘 144-168 拍？故而速度在節拍器發明之前牽涉許多可變的因素，而本曲被創作的時代即在節拍器發明之前，速度的詮釋遂有詮釋的差異空間。

5.旋律演奏的分句與斷句

　　古典時期之前的作品通常是音樂學者最喜愛的、也研究最多的，因為作曲家的手稿都非常簡單，不但通常是校對不完整、樂譜上更是沒有明確的分句與斷句，所以翻開 C.P.E. Bach、莫札特等等此一時期作曲家的手稿，就會發現分句與斷音、表情記號都

---

[4] 有關 aperto 的使用在莫札特的樂曲之中常見，但是在其他作曲家並無太多，這一個字義的討論仍有許多爭議，意指開放的某速度、或是放開鋼琴的踏板，仍有許多解釋的空間

極少，而裝飾奏也僅在指定演奏的位置上註明一個延長記號，讓演奏者有自行發揮的空間，就是所謂的「即興」(improvisation)。

比較巴洛克與古典時期的曲式，前者的樂句較長、後者較精簡，這是因為巴洛克時期的曲式以及和聲較繁複，樂句也相應不規律；但是古典時期化繁為簡，樂句大都為 4 小節或 8 小節，和聲大都簡化為 I 級到 V 級、再從 V 級回 I 級，這樣的分句簡潔清晰，與巴洛克時期大不相同。

在斷句上，由於樂譜上幾乎沒有明確的連線與斷音，所以在演奏時必須由演奏者自己詮釋，而 19 世紀之後由於出版商均會邀請專業的演出者協助校訂，故而每一個不同版本的樂譜都會標示校訂者(editor)，所以每一個版本的表現就會不同，例如樂譜上若是標示：「edited by Jean-Pierre Rampal」即表示此版本是由 Rampal 校訂，至於其校訂的標準以及依據，則不會再多做解釋，演奏者可以自行判斷是否完全依照其校訂的版本演奏，但是要留意的是，樂譜當中也會夾雜部分原來莫札特的標示，這一部分就要謹慎判別。

下圖為莫札特作品 Adagio and Rondo in C, K617，為長笛、雙簧管、中提琴與大提琴之作品。樂譜之中有部分為原著標示的分

句與斷句，但是仍有許多讓演奏者自行詮釋之處，若非演奏者能
夠比對莫札特手稿否則無法得知哪一些部分是手稿、哪一些是校
訂者所加註。

圖 1：莫札特手稿片段：Adagio and Rondo in C, K617

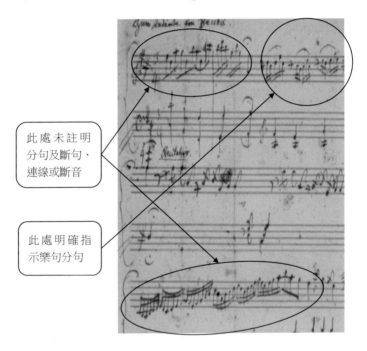

此處未註明
分句及斷句、
連線或斷音

此處明確指
示樂句分句

　　而除了分句與斷句之外，亦應該注意重音，在 3 拍子時重音
在第一拍、4 拍子時重音在第一拍而次重音在第三拍、2 拍子時

則重音在第一拍，這些是古典時期重要的演奏法，不論是手稿或是校訂稿都不會有差異。

6.裝飾音

　　裝飾音在本時期也是一個充滿討論的議題，從巴洛克時期以來就有許多不同的標示，包括 Trill、Mordent、Appoggiatura、Turn、Acciaccatura 等等，而與本文密切相關的即為"trill"，因為裝飾奏結束時通常都會加上一個 trill 以利樂團銜接一起進入尾奏，但是這一個 trill 要從原本的音開始向上演奏或者是從上一音開始演奏仍有爭議。

　　如下圖所示，裝飾奏最後的 trill-C#究竟要從哪一個音開始？應該要演奏 C#-D 還是 D-C#？這可以從和聲或是旋律兩種不同的觀點討論。

圖 2：Rampal 版本莫札特長笛協奏曲 K.314 第一樂章裝飾奏最後進入樂團的樂段

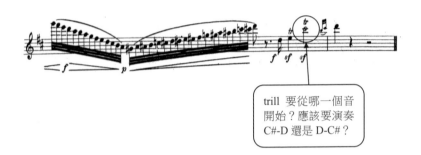

trill 要從哪一個音開始？應該要演奏 C#-D 還是 D-C#？

如果是以和聲的角度來看，莫札特喜歡使用 V 級 6/4-5/3 作為進入 I 級的正格終止，這一種和聲的進行被認為最能夠強化正格終止的效果。以這個舉例來說，就是 D 大調的屬音 A 加上其 6 度音 F#與 4 度音 D，即成為 A-D-F#，然後接入 V 級原型 A-C#-E，再進入 I 級和聲 D-F#-A，這也是之後的貝多芬喜歡使用的和聲進行方式。所以在這裡 C#的 trill 即可視為從 D 音開始、接入 C#、然後再 D 結束，即完成上述三個和弦的進行。這也是一般主張古典時期在呈示部或是再現部最後的 trill 應該由上一音開始的最主要原因，因為從和聲的觀點檢視，也正符合段落的終止。

另一方面，如果單純就旋律的角度檢視，那麼這一段 trill 的開始一就不見得要從 D 開始，因為前二音是 D、前一音是 E，再

接入 C#時有一個由下鄰音、上鄰音再進入主音 D 的旋律效果、也是最終的結束樂段，符合旋律的方向性，故而從此觀點來說，也有其可支撐辯證的論點。

　　總結來說，古典時期的 trill 因為有和聲、旋律兩個不同面向的觀點，尤其是當其與裝飾奏連結時，因為僅為獨奏、樂團的和聲不存在，所以判斷 trill 開始的音更有其困難性，只能說演奏者必須檢視其所在之處的和聲與旋律線條，以決定孰為重孰為輕，以作為演奏的判斷參考。

## 第三節　線索與範疇

### 一、研究架構

　　綜合上述第一節與第二節的說明，本文的研究方法分為以下階段：

1. 蒐集樂譜：蒐集 19 世紀以來重要的裝飾奏樂譜版本，並檢視其出版時間與編校者的學術與專業背景。

2. 分析樂譜：不同版本之裝飾奏差異性？和聲、曲式、分句與斷句的時代風格？

3. 蒐集並比較有聲資料：蒐集 20 世紀起至今重要的有聲資料，

分析不同國家、年齡的演奏家於本曲的詮釋風格。

4. 演奏法探討：探討莫札特時代的演奏法特質，並針對所選定的
   樂譜以及有聲資料所呈現的裝飾奏風格作比較。

5. 作成結論：依據上述的分析與比較，做出演奏裝飾奏的結論與
   建議。

本文的研究架構如下：

圖 3：本文的研究架構

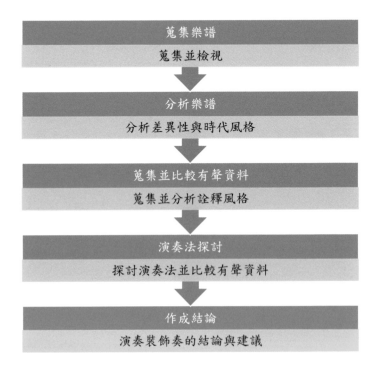

二 研究範圍與限制

　　本研究聚焦於 19 世紀以來的裝飾奏樂譜以及當代演奏大師的有聲資料，同時因為本曲屬於暢銷樂曲，故有聲資料相當多，因此在選擇版本上必須審慎，以利學術性的參考。但是在選擇的過程之中難免會有筆者主觀的判定以及遺珠之憾，研究範圍如下：

1. 世界知名之演奏家：

　　曾經擔任過世界級交響樂團之演奏者，如紐約愛樂管弦樂團、柏林愛樂管弦樂團、維也納愛樂管弦樂團等等世界頂級樂團演奏者；或是經常性巡迴世界演出、受邀擔任協奏曲演出之演奏者。

2. 任教於世界著名之教育機構：

　　例如紐約茱莉亞音樂院、巴黎音樂院、維也納音樂院等等著名之音樂殿堂，其教師會直接影響門生的演奏風格。

　　在研究限制上，由於筆者作此研究期間正值電腦網路盛行之際，實體樂譜公司以及有聲出版品逐漸改變銷售通路為電子商城，故而所能找尋之實體樂譜亦面臨不同來源情形，以致於版本相當的多、但是因為主觀之選擇，不可能大量的作比較，亦為本研究之限制。

# 第二章
## 時光走廊

蒙古包 蒙古高原
Mongolianyurts, Mongolian Plateau　/翁立美 攝

## 第二章 時光走廊

第一節 遇見莫札特[5]

有關莫札特的傳記著作相當豐富,本文主要為討論裝飾奏的演奏法,故而僅作生平簡略介紹。

1. 1762 年至 1773 年的旅行

1756 年出生於現今奧地利薩爾斯堡 (Salzburg),4 歲時即在鋼琴即興作曲、6 歲寫鋼琴小步舞曲與小提琴奏鳴曲、8 歲完成第一首交響樂曲。在 6 歲到 15 歲、也就是 1762 年至 1773 年之間隨父親 Leopold Mozart(1719-1787)長期旅行演奏。

1769 年至 1773 年之間,莫札特與父親三次前往義大利,最出名的事件即是 1770 年在羅馬西斯汀教堂(Sistine Chapel)聽見作曲家 Gregorio Allegri(1582-1652)的作品「求主垂憐」(Miserere),然後年僅 14 歲的莫札特就憑記憶將這一首梵蒂岡教會不允許外流的樂曲寫出來,這首樂曲包含兩個合唱詩班同時演唱,其中一

---

[5] 本段參閱拙著:莫札特長笛協奏曲 K.313 裝飾奏之探討,小雅出版,台北:2007。

個演唱 5 部、另外一個有 4 部,而且其中包含在 16-17 世紀樂曲風格中少見的屬七和絃、以及一大段的裝飾奏。莫札特在聽過 2 次之後將整曲完整寫出,並且在 1771 年由英國的音樂學者 Charles Burney(1726-1814)出版,這是音樂史上第一件所謂的「非法侵犯智慧財產權」的事件,同時也使得莫札特的天才聲名大噪。

2. 1773 年至 1777 年

1773 年從義大利返回薩爾斯堡後莫札特被任命為宮廷音樂家,在此時期他嘗試許多的創作,例如 symphony、sonata、string quartet 等等,本時期的部分作品亦成為經典之作,例如 1775 年最後三首小提琴協奏曲 (K. 216, K. 218, K. 219)、1776 年的鋼琴協奏曲 K. 271,都具有創造性的突破。

3. 1777 年至 1778 年

莫札特在薩爾斯堡擔任宮廷音樂家的期間並不如意,一方面是待遇不佳(年俸 150 florins) [6],另一方面是因為莫札特喜歡歌

---

[6] 當時一個中產家庭的年收入約為 800 florins。

劇、但薩爾斯堡歌劇演出的機會很少，於是他在 1777 年 12 月前往慕尼黑、曼漢(Mannheim)和巴黎，結識當時歐洲最好的曼漢管弦樂團(Mannheim orchestra)演奏家們，不過工作的機會仍然不順，一直到 1778 年，一直陪著他的母親在巴黎病逝，使得莫札特十分悲痛。

4. 維也納時期

莫札特在 1781 年終究辭去了宮廷樂師的職務前往維也納，開始他的自由音樂家生涯，他也是音樂史上第一位真正嘗試不依附貴族與教會薪俸維生的音樂家。但是他的父親並不支持，於是父子倆開始對立，最後莫札特仍然脫離家庭獨立謀生，靠著創作、演奏以及教學為生。

脫離家庭之後，進入莫札特創作的高峰期，從 1782 年大獲成功的歌劇「後宮誘逃」(*Die Entführung aus dem Serail*)之後，逐漸以自由作曲家的身分享譽樂壇。莫札特在 1782 年 8 月與前女友 Aloysia 的妹妹 Constanze Weber 結婚[7]，兩人婚後共有六名子女，

---

[7] Weber 家一共有四名女兒，Constanze 排行第三。

不過只有二名成年[8]。

莫札特在本時期的創作包括著名的歌劇魔笛(The Magic Flute)，以及他在 1782 至 1785 年題獻給海頓的 6 首弦樂四重奏，分別是 K.387、K.421、K.428、K.458、K.464 以及 K.465，海頓、莫札特、與之後的貝多芬被稱為維也納學派的三大作曲家，也是弦樂四重奏產量最多的三位。

在 1782 年至 1785 年之間莫札特每年寫作 3-4 首鋼琴協奏曲，並且親自演奏，由於音樂廳的檔期有限且租金不斐，他租用一些特別的場所演奏，包括公寓、餐廳之中的大型房間或是會議室，這與現在世界上著名的藝穗節(Fringe Festival)節目自行另闢演出場地的情形有異曲同工之妙[9]；由於不必支付高額的場地租金，聽眾可以在舒適的環境中聽到具有創新特質的樂曲，所以這些作品大多獲得熱烈的歡迎與迴響；筆者以為，莫札特自 6 歲起就不斷創作，隨父親四處旅行演奏，故而對於世俗教條較無遵循，因此在他的天性之中即不拘泥傳統，這樣選擇非傳統場地的演奏方式也確為創新；而音樂學家 Solomon 則如此形容：

---

[8] 這二名分別是 Karl Thomas (1784–1858) 和 Franz Xaver Wolfgang (1791–1844)
[9] 目前世界最大的藝穗節為愛丁堡藝穗節(Edinburgh Festival Fringe)，在 1947 年創立，表演節目以前衛、創新的內容為主，且都不在正式的表演場地表演、另闢非典型的演出空間。

...a harmonious connection between an eager composer-performer and a delighted audience, which was given the opportunity of witnessing the transformation and perfection of a major musical genre[10].

在熱切表現的作曲家-表演者以及聽眾之間建立了一個和諧的連結，給予大家一個目睹音樂轉型與完美呈現的機會。

獲得成功的歡欣也同時帶來財富，莫札特夫婦開始過著奢華的生活，不但搬進了豪華公寓(租金 460 florins)、買豪華鋼琴(900 florins)，也送小孩去昂貴的寄宿學校、家中請 4-5 位傭人，不過這一些在光鮮亮麗時的花費都成為日後收入減少時沉重的經濟負擔；而在 1787 年神聖羅馬帝國皇帝 Joseph II (Joseph Benedikt Anton Michael Adam; 1741–1790)任命莫札特接替去世的音樂家 Christoph Willibald Gluck(1714-1787) 的職務，年薪也僅 800 florins，雖然這已經是相當不錯的收入，但是以莫札特持續過著奢華的生活來說仍然不夠支付開銷，也造成不善理財的莫札特夫婦必須大量賺取額外收入最終導致健康的惡化。

---

[10] Maynard Solomon (B. 1930): "Mozart: A Life", 1995, 293。Solomon 現為美國茱莉亞音樂院研究所教授。

## 5. 1788 年之後

受到法國大革命的影響，整個歐洲社會動盪、社交活動減少、音樂家的收入也銳減，這直接影響到自由音樂家身分的莫札特。由於收入減少，他在 1788 年搬出位在維也納市區的豪華公寓，並且開始向朋友寫信借貸與四處尋求賺錢機會。這幾年間他的創作包括最後三首未在他生前演出過的交響曲第 39 號、第 40 號、第 41 號；1790 年演出第三部與 Lorenzo Da Ponte(1749–1838)合作的歌劇 *Cosi fan tutte*、最後一首鋼琴協奏曲 K. 595、單簧管協奏曲 K. 622、最後一首弦樂四重奏 K. 614、未完成的彌撒曲 K. 626 等等。

1790 年左右莫札特經濟狀況稍有好轉、也償還部分債務，不過 1791 年 9 月他在布拉格首演 *La clemenza di Tito* 時病倒，直到 11 月躺在床上無法起身，最後在 12 月 5 日逝世。

## 第二節　因緣際會

莫札特在 1778 年旅行 Mannheim 時身上缺乏金錢，遂答應教授荷蘭籍的長笛家 Ferdinand De Jean(1731-97)以賺取學費。隨後

Ferdinand De Jean 提出以 200 florins 請莫札特創作一些長笛樂曲，包括 4 首 flute quartet、3 首 concerto，並且希望在 1778 年二月中旬前完成，但是莫札特僅完成 3 首 flute quartet 以及 2 首 concerto，也就是說莫札特失約了！況且 K. 314 與之前在 1777 年就完成的雙簧管協奏曲幾乎相同，只不過原來寫給雙簧管的是 C 大調，而改給長笛時向上移調為 D 大調以適應不同樂器屬性。現今僅存的 K. 315 行板也與 K. 313 的行板雷同，所以 Ferdinand De Jean 只願意付給莫札特 96 florins。

其實在古典時期甚至在浪漫時期將同一首樂曲同時適用於不同樂器的情形並不特別，原因之一是當時並沒有跨國際的著作權法，樂曲被改編、尤其是由作曲家自己改寫以多賺取一份費用的情形屢見不鮮，例如蕭邦(Frédéric Chopin, 1810-1849)就曾經更改一個或數個音而賺取不同國家以及地區的出版版稅；舒曼(Robert Schumann, 1810–1856)的作品 Fantasy Pieces, OP.73 亦可以由單簧管以及大提琴演奏；C.P.E. Bach 也有許多作品是同為大提琴與大鍵琴、或是大鍵琴與長笛相同。

莫札特本曲改編自雙簧管協奏曲，有一說法是認為莫札特不想再作一首協奏曲給長笛，因為他非常不喜歡長笛這一個樂器，

但是事實上莫札特對於所有的管樂器都沒有好感，這是由於幼年時被銅管樂器吵雜的聲響所驚嚇的後遺症，根據他曾經在給父親的信中提及長笛樂曲創作時表示「在為了一個無法忍受的樂器創作時感到非常無力」[11]：

It is not surprising I have been unable to finish them, for I never have a single hour's quiet here....Moreover, you know I become quite powerless when I am obliged to write for an instrument I can't stand.
我對於無法完成這一些創作一點都不意外，不僅因為我在此沒有一個小時安寧...尤有甚者，你知道當我在為了一個無法忍受的樂器創作時感到非常無力

音樂學者 George Riordan 也認為莫札特草草的將前一年的雙簧管協奏曲改寫給長笛、僅在音域上做調整即交給 De Jean，即為導致酬勞減少的主因[12]。不過雖然如此，筆者相信莫札特仍檢視且認為這一首雙簧管協奏曲的旋律優美亦可為長笛所用，因而借用了其原有的創作。在樂團編制上，這一首長笛協奏曲 K. 314 是標準的古典時期小型樂團編制，包括兩把雙簧管、兩把法國號以及弦樂團，以室內樂形式演奏即可。

---

[11] 莫札特 1778 年 2 月 14 日寫給父親的信。
[12] Riordan, George. *The History of the Mozart Concerto K. 314,* Dr. Riordan 在 2013 年從美國 School of Music at Middle Tennessee State University 退休，現在仍為 1994 年創立的 Atlanta Baroque Orchestra 的首席雙簧管演奏家。

第三節　樂器揭密

　　巴洛克時期的長笛按鍵數目仍相當有限,本時期樂器被稱為"transverse flute",是木製、圓柱形管身,而且大都是一節式,除非是比較大型的才會有二節式。這樣的結果就是聲音較小、溫和,故而在演奏時無法傳送太遠。

　　巴洛克時期長笛的改良不斷進行,名稱也被簡化為"traverso",改良的部分包括:

1. 樂器增加為三節式或四節式,更方便攜帶。
2. 原來圓柱形(Cylindrical bore)管身,從吹頭以下改為圓錐形(Conical bore)管身,聲音的傳送變得更為溫暖與具有穿透性。

　　長笛至此開始成為樂團之中的常備樂器,也越來越多的作曲家開始為它作曲,例如 Bach, Telemann, Vivaldi, Handel 等等;也由於受到肯定與喜愛,1707 年由 Jacques-Martin Hotteterre (1674–1763)寫了第一本的長笛教科書:"*Principes de la flûte traversière*",而在巴洛克時期的晚期,Johann Joachim Quantz (1697–1773)所寫的"*Essay of a Method of Playing the Transverse Flute*",被視為是最重要的長笛教科書。

長笛樂器的改革在 18 世紀晚期進入較多元的局面，維也納的
長笛聲音較具有穿透力、英國長笛的升降記號演奏的較佳、法國
長笛具有較柔和的音色、德國的長笛音色與管絃樂團最為融合[13]。
不過這樣的改革並未停歇，一直到 1840 年代 Theobald
Boehm(1794-1881)，在樂器的改革上有了大幅度的變化，包括按
鍵的位置與數目、樂器的材質，音孔的設計等等。18 世紀木製長
笛如下圖：

圖 4：18 世紀末-19 世紀初木製長笛[14]

18 世紀末、莫札特時期的長笛仍是木製，按鍵數目從 1 至 8
個不等，但是在莫札特寫作長笛作品時演奏家們所使用的應該皆
為 1 鍵長笛，不過在他的長笛與豎琴協奏曲 K.299 之中，可以看
見有數個低於 D 的音，那也就是說該樂器必須具備有特殊的按
鍵才能夠演奏到 D 以下的音。

---

[13] 參考維基百科"Western Concert Flute"，點閱時間：2015/12/30。
[14] GRIESSLING & SCHLOTT 製作，年代約為 c. 1805，參閱：
http://www.oldflutes.com/classical.htm，點閱日期：2015/12/30。

由於 18 世紀末至 19 世紀初正值管絃樂團以及管樂器發展的爆發時期，受到工業革命的影響、製作方式的進步，故而許多管樂器在此時期都有許多改革。例如製造家 Johann George Tromlitz(1725–1805)在 1796 年時所製造的長笛是以「純律」的概念設計，也就是說一個八度之內應該要有 24 個音而不是 12 個音，這與莫札特的概念相呼應，也因此可以說明演奏莫札特音樂時的 Trill、半音裝飾音是比較靠近被裝飾的主音 (Chesnut)。

　　另外一個有趣的發現就是在 Tromlitz 所寫作的長笛協奏曲之中，可以清楚的發現其演奏音域可以到達中央 C 以下的 A(下圖 1 圓圈處)，不過在莫札特的協奏曲之中並沒有顯示這麼低的音，推測是因為這麼低的音對長笛來說不能夠被清楚的聽見，故而莫札特並沒有寫作。不過長笛乃至於所有的木管樂器在此時仍為發展中，許多製造者均有不同的設計亦為常態，長笛樂器的真正定型為 1840 年代，那已經是距離本曲創作 60 多年之後了。

圖 5：Johann George Tromlitz 長笛協奏曲第一首

## 第四節　裝飾奏的軌跡

要談到裝飾奏，就要先提及協奏曲。協奏曲從巴洛克時期開始發展，「協奏曲」"concerto"這個字的原文是從兩個字"conserere"、"certamen"結合而來，前者意為"參與"、後者則是"對抗"，也就是一組較少的樂器與其餘的樂團演奏員"對抗"的意思，這樣的協奏曲最初只寫給弦樂器以及管樂器，鍵盤樂器如古鋼琴因為聲音較弱並無協奏曲被創作，僅有管風琴或大鍵琴的協奏曲。

到了巴洛克晚期、古典初期，協奏曲開始有單一樂器與整個樂團的組合，長笛樂器的改良到本時期也剛好發展到可以擔任獨奏樂器，著名的協奏曲作曲家例如 Carl Philipp Emanuel Bach (1714-1788) 也同時是當時最優秀的大鍵琴演奏家，他從 1733 年

寫了第一首的協奏曲至 1788 年過世為止，總共有 52 首名為「協奏曲」，其中有四首長笛協奏曲，這一些樂曲在當時廣泛被演奏，也深受貴族們喜愛；而也正由於 C.P.E. Bach 從 1740 年代-1768 年在斐特列大帝(Frederick the Great, 1712-1786)的宮廷之中任職，當時著名的長笛演奏家 Johann Joachim Quantz 也為其同事，而斐特列大帝本身也是長笛的愛好者，故而在此時期長笛音樂的被創作顯然與斐特列大帝有極深的關聯。

圖 6：Adolph Menzel 畫作"The Flute Concert of Sanssouci"

這一張由 Adolph Menzel(1815–1905)在 1852 年所繪的著名畫作"The Flute Concert of Sanssouci "，中間吹長笛者為斐特列大帝；最右方者 Johann Joachim Quantz 為皇帝的長笛老師，彈奏大鍵琴者即為 Carl Philipp Emanuel Bach.

裝飾奏的發展似乎能從 C.P.E. Bach 的協奏曲作品中一窺堂奧，因為在他早期的協奏曲之中，並未標示「裝飾奏」的延長記號，也就是說並沒有裝飾奏的設計，例如 d 小調長笛協奏曲作品 H. 425(Concerto for Flute in D minor, Wq. 22/H. 425，大約在 1747 創作)，第一樂章從頭到結束一氣呵成、完全沒有裝飾奏的段落；但是在 10 年內的另二首創作就加入了裝飾奏的延長記號。包括了 1753 年創作的 A 大調長笛協奏曲 Wq. 168 以及 1755 年所創作的 G 大調長笛協奏曲 Wq. 169，後者亦在 1760 年改編為管風琴協奏曲 Wq. 34，在第一樂章的結束前就有明顯的裝飾奏位置，樂團總譜以延長記號標示、獨奏樂器則自行演奏，之後再一起進入尾奏結束本樂章。如下圖[15]：

---

[15] 參考 CPE 巴哈官網：http://cpeBach.org/ 點閱日期：2016/10/31。

圖 7：C.P.E. Bach 手稿 G 大調協奏曲第一樂章裝飾奏

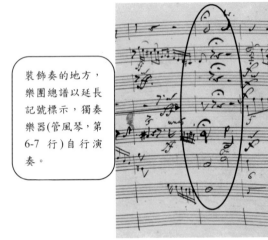

裝飾奏的地方，
樂團總譜以延長
記號標示，獨奏
樂器(管風琴，第
6-7 行)自行演
奏。

　　僅僅在相距 8 年之間的協奏曲曲式即在裝飾奏的表現上有了

劃時代的差異性，而且是同一位作曲家，這與當時 C.P.E.　Bach

任職於斐特列大帝宮廷樂師應有極大的關聯性。因為斐特列大帝

對於音樂以及藝術均極喜愛，他在音樂曲式與風格上的許多嘗試

都成為巴洛克時期進入古典時期的重要關鍵，在協奏曲之中加入

了裝飾奏的樂段也是本時期的創新之一 (Hogwood)。另外一件

有關音準的事情，若是以 Johann Joachim Quantz 的樂器演奏的

話，那麼其音準即與現在 A=440 的音準整整低了一個全音，故

而如果以古樂器演奏本曲，那麼 G 大調就會聽起來和 F 大調一樣了。

有趣的是，雖然如同莫札特一樣，C.P.E. Bach 在所有的協奏曲之中都僅以一個延長記號交給演出者即興演出裝飾奏，不過在部份手稿之中，仍能看見 C.P.E. Bach 寫出裝飾奏，這一些被標示的裝飾奏大都為鍵盤樂器協奏曲，而被寫出來的裝飾奏是給他自己、或只是給他學生所準備，不過這樣的企圖心也似乎為了日後作曲者逐漸將所有裝飾奏寫出來留下了伏筆[16]。

裝飾奏的即興通常是從屬和弦開始，在結束時將旋律帶入主和弦 I 級和聲，進入該樂章的最後樂段，在曲式上，裝飾奏的位置如下表所示：

表 3：裝飾奏在協奏曲各個樂章之中的位置

| 樂章名稱 | 位置 | 和聲 |
|---|---|---|
| 第一樂章 | 再現部結束、進入尾奏之前 | 屬調開始、結束時進入主和弦 I 級。 |
| 第二樂章 | 若為二段體，則在 B 段結束、進入尾奏之前；若為三段體，則在 | |

[16] 參見 C.P.E.巴哈網站 http://cpeBach.org/prefaces/concertos-preface.html，點閱日期：2015/12/31。

| | | |
|---|---|---|
| | A'段結束、進入尾奏之前。 | |
| 第三樂章 | 若為奏鳴曲式,在再現部結束、進入尾奏之前;若為輪旋曲式,在最後一個 A 段結束、進入尾奏之前。 | |

　　從上表可以看出裝飾奏的位置其實都是在尾奏之前,換句話說,就是整個樂章總結的位置,可以將該樂章之中的主題、和聲、以及段落不夠完整的地方做補強,就好像是說故事的人在結尾之前,要將整個故事做一個回顧、並且要把聽眾的情緒引導到結束,所以說裝飾奏其實非常的重要。

　　雖然作曲家如 C.P.E. Bach 會將裝飾奏寫出來以做為自己演奏時的參考、或是教學使用,可是對於其他演奏者就沒有強制的要求,當中有一個很大的原因是因為當時的作曲家幾乎都是演奏家,所以他們在演出的大都是自己的作品,所以就沒有要將裝飾奏寫出來的必要。如音樂學家 Abraham Veinus 所說 (Veinus):

With such composer-performers as Mozart and Beethoven, the cadenza reached its height as a medium for spontaneous improvisation. The fame of their extempore renditions has come down to us from more than one wonder-struck observer, and one needs only to remember the profound sincerity of their music to conjecture with reasonable certainty that their cadenza improvisations were aflame with creative fire and controlled by a stupendous knowledge of the craft of composition.

有了如同莫札特與貝多芬這樣作曲家兼演奏家們，裝飾奏達至了即興演出的藝術高峰。他們歷史演繹的名聲從不限於以一個神奇的觀察者所流傳，我們需要記住他們充滿深奧誠意的音樂，以及以豐富且如工藝般的樂曲作品所呈現出充滿創意性的火花

　　在這裡有一個相當重要的關鍵即為”composer-performers”，因為莫札特與貝多芬都是身兼作曲者以及演出者，所以彈奏自己的協奏曲之時，可以因為自己的創作理念自由發揮裝飾奏，但是推測隨著貝多芬逐漸專注在創作、而也因為手指受傷以及聽力受損減少自己演出等等原因之後，貝多芬就開始將裝飾奏的音符寫出，以避免演奏者太過於即興而與原著的風格大相逕庭；再者，到了 18 世紀末期時，人文思潮興起、中產階級抬頭，演奏者以及聽眾的身份越來越多元，因此在演奏時將裝飾奏寫出來似乎也越來越有其必要。因此在演奏古典時期的裝飾奏時，應該要遵照原創作者的當代風格，也就是在樂句、和聲、轉調、長度上均應遵循古典時期的風格，能將該時代的音樂以原汁原味的方式演繹，音樂的表現亦達到一致性。

第三章

音樂森林

克羅埃西亞
Croatia /翁立美 攝

## 第三章 音樂森林

　　有鑑於裝飾奏之呈現均與該樂章之主題與和聲相關，筆者將於本章中簡單分析本曲各樂章之主題動機以及主要段落，以作為裝飾奏版本分析之參考。

## 第一節　第一樂章

　　協奏曲的發展在本時期已經大致成形，標準的曲是即為「快、慢、快」三樂章，而第一樂章為具有兩個呈示部的奏鳴曲式，也就是樂團先演奏一次呈示部、主奏樂器進入之後再演奏一次呈示部。而通常在樂團演奏的第一次呈示部之中，會出現第一主題以及第二主題，藉以引導稍後主奏樂器的主題，這樣的曲式一直到孟德爾頌(Felix Mendelssohn, 1809-1847)小提琴協奏曲的第一樂章刪除樂團的呈示部、直接以主奏樂器小提琴演奏呈示部，才有明顯的不同。下表為第一樂章主題及曲式結構：

表 4：第一樂章主題及曲式結構

| 曲式段落 | 小節數 | 主題 | 調性 | 長度[17] |
|---|---|---|---|---|
| 第一呈示部<br>（樂團）<br>First Exposition | 1-11<br>12-31 | 第一主題<br>第二主題 | D 大調<br>D 大調 | 67 秒 |
| 第二呈示部<br>（獨奏）<br>Second Exposition | 32-49<br>50-77<br>78-105 | 第一主題 A 段<br>第一主題 B 段<br>第二主題 | D 大調<br>D 大調<br>A 大調 | 157 秒 |
| 發展部<br>Development | 106-120 | 呈示部第一主題<br>B 段 | A 大調 | 30 秒 |
| 再現部<br>Recapitulation | 120-152<br>153-177 | 第一主題<br>第二主題 | D 大調<br>D 大調 | 124 秒 |
| 裝飾奏<br>Cadenza | 178 | | D 大調 | |
| 尾奏<br>Coda | 179-188 | 樂團呈示部 | D 大調 | 19 秒 |

第一呈示部由樂團先開始，包含了之後的第一主題以及第二主題，均由小提琴聲部所演奏如下圖：

---

[17] 以 Moÿse 錄製的有聲資料版本為計算參考，有聲資料資訊請參見第伍章：「有聲資料評析」

圖 8：第一樂章第一呈示部主題

第一呈示部第一主題 A

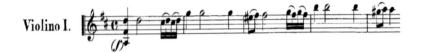

第一呈示部第二主題

　　在第二呈示部、也就是長笛主奏出現之後，除了第一主題以及第二主題之外，在第一主題的段落之中，有另外一個主題的出現，筆者在此將它編號為「第一主題 B 段」，這樣就使得第一主題出現 A、B 兩個不同的段落。

圖 9：第一樂章第二呈示部第一主題 B 段

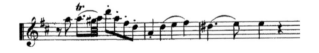

這一段主題雖然是放在第一主題 B 段，但是它稍後成為發展部的主要主題，這與一般協奏曲大有不同，因為大部分的協奏曲都是以第一主題作為發展部的主題，然後再開始轉調發展。莫札特在此使用了不同的設計，確實是一種極具巧思的配置。因為在長笛進入之後的第二呈示部其實並沒有演奏過第一主題 A 段，A 段主題是由小提琴演奏，長笛只是以高音 D 呼應，而在 4 小節之後接續以快速的 16 分音符音群、以及大跳的方式一直到 A 段結束，而 A 段結束時調性仍維持在 D 大調，這也是筆者認為下一段主題出現僅能以「第一主題 B」稱之，而不具備第二主題的和聲條件。

發展部出現時，「第一主題 B 段」成為主要的主題，並且轉調從 A 大調開始，不過發展部僅僅 15 小節、而且大都在 A 大調的 I 級與 V 級，即便當中有出現 A 大調的 VII 級減 7 和絃，也是一閃而過立即回到 I 級，代表 A 大調的 G#也僅僅維持 3 小節，換句話說，這一段發展部的 A 大調還不如說是 D 大調的 V 級，用意在於引導再現部的 D 大調 I 級。

圖 10：第一樂章發展部

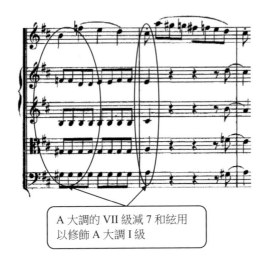

A 大調的 VII 級減 7 和絃用
以修飾 A 大調 I 級

　　然而，再現部僅 2 小節之後，表情記號立即轉為"p"，且藉由
e 小調 I 級、加入 C#成為減七和絃以強化 D 大調 I 級，再一次回
到 D 大調。這一段的再現部也可展現莫札特一貫的「再現部不
重複呈示部」的特色，也同時模糊了發展部與再現部之間的界線，
因為即便回到再現部、轉調以及旋律的流動仍未停止，這樣的特
色增加了樂曲的趣味性以及豐富性。

圖 11：第一樂章再現部

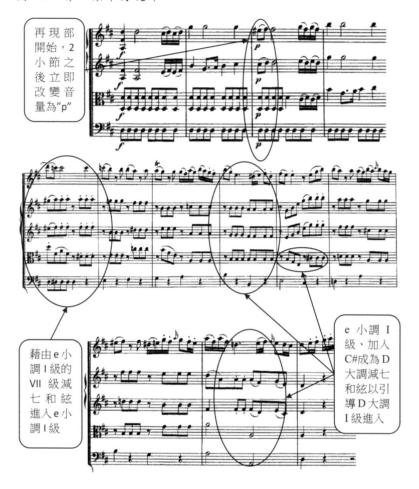

再現部開始，2小節之後立即改變音量為"p"

藉由 e 小調 I 級的 VII 級減七和絃進入 e 小調 I 級

e 小調 I 級、加入 C#成為 D 大調減七和絃以引導 D 大調 I 級進入

再現部之後，裝飾奏的和聲停在 D 大調 V 級、長笛也停在 A

音，而依據古典時期裝飾奏的規則，獨奏者就從此處開始即興，

而在即興的結束時，將和聲帶回 I 級，尾奏的旋律及和聲與第一

呈示部進入第二呈示部之前的段落相同，也象徵了樂團引導進入新段落的精神。

## 第二節 第二樂章

第二樂章為【AB:II】兩段體，而在反覆之前加入一個過門樂段。調性則為 G 大調，此為 D 大調的下屬調，亦屬於近系調。下表為第二樂章主題及曲式結構：

表 5：第二樂章主題及曲式結構

| 曲式段落 | 小節數 | 主題 | 調性 | 長度[18] |
|---|---|---|---|---|
| 樂團導奏 | 1-10 | 主題 A | G 大調 | 36 秒 |
| A 段，長笛進入 | 11-26 | 主題 A1 | G 大調-e 小調 | 54 秒 |
| B 段 | 27-40 | 主題 B | D 大調 | 46 秒 |
| 過門 transition | 41-50 | | D 大調-G 大調 | 31 秒 |
| A 段 | 50-63 | 主題 A+A1 | G 大調 | 49 秒 |
| B 段 | 64-85 | 主題 B | G 大調 | 32 秒 |
| 裝飾奏 | 85 | | | |
| 尾奏 Coda | 86-90 | 主題 A | G 大調 | 15 秒 |

本樂章開始是由樂團帶入主題 A，而後在 10 小節之後再由長笛進入，演奏主題 A1，這兩段主題非常相似、但是又不盡相

---

[18] 以 Moÿse 錄製的有聲資料版本為計算參考，有聲資料資訊請參見第伍章：「有聲資料評析」

同，這也是莫札特的巧思，不會讓同樣的主題重複，但是由於這
兩段主題的和聲以及旋律結構基本上相同，所以仍然看得出是同
樣的主題，如下圖：

圖 12：第二樂章主題 A、A1

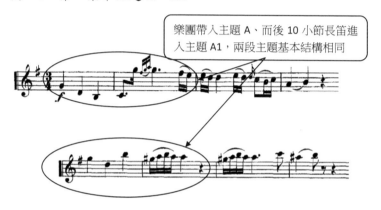

B 段的主題與 A 段對比，和聲上從 G 大調轉為 e 小調，而在
開始的 4 小節樂句之中，前 2 小節從裝飾音開始、後 2 小節增加
音群的密度而加入了三連音，後 4 小節則從高音逐漸下降、並且
在不斷轉換和聲之中，最後停在 D 大調 V 級。

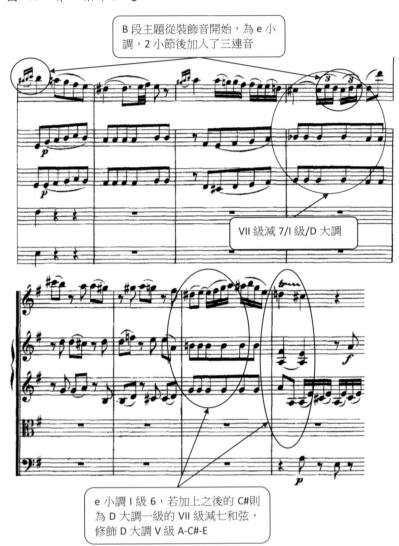

B 段主題從裝飾音開始，為 e 小調，2 小節後加入了三連音

VII 級減 7/I 級/D 大調

e 小調 I 級 6，若加上之後的 C#則為 D 大調一級的 VII 級減七和弦，修飾 D 大調 V 級 A-C#-E

裝飾奏之後有 5 小節的樂團尾奏，與開頭的樂團合奏大致相同，最後三小節以莫札特慣用的 V6/4-5/3 正格終止進入 I 級，並且標示音量為"p"，平靜結束本樂章。

圖 14：第二樂章尾奏樂團正格終止

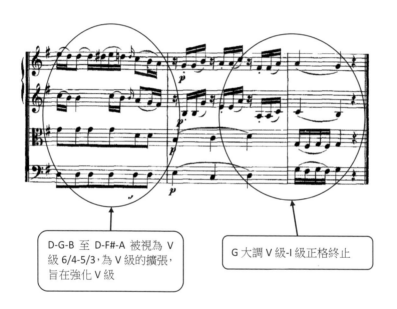

D-G-B 至 D-F#-A 被視為 V級 6/4-5/3，為 V 級的擴張，旨在強化 V 級

G 大調 V 級-I 級正格終止

　　有關 V6/4-5/3 的和聲進行方式，這是有別於 20 年前將此和聲視為 I6/4 的解讀，因為以 G 大調舉例，D-G-B 看似 I 級的第 2轉位，也就是 I6/4，但是由於此和聲所在的位置已經是段落最後、

即將進入 V-I 正格終止處，所以仍應將此和聲視為 V 級的鄰音，

也就是 V6/4，然後下降進入 V5/3，這樣的功能在於強化 V 級，

並且為之後進入正格終止營造氣氛，也是古典時期作曲家如莫札

特、貝多芬常見的手法，其和聲進行如下圖：

圖 15：V 級 6/4 進入 5/3 的和聲手法

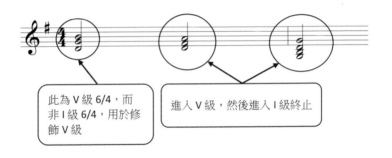

此為 V 級 6/4，而
非 I 級 6/4，用於修
飾 V 級

進入 V 級，然後進入 I 級終止

## 第三節　第三樂章

第三樂章速度標示為 Allegro，曲式則為輪旋曲式(Rondo)，

其主題及曲式結構如下表：

表 6：第三樂章主題及曲式結構

| 曲式段落 | 小節數 | 主題 | 調性 | 長度[19] |
|---|---|---|---|---|
| A | 1-90 | 主題 A | D 大調 | 90 秒 |
| B | 91-123 | 主題 B，16 分音符分解和弦音群 | A 大調 | 33 秒 |
| A | 123-167 | 主題 A | D 大調-G 大調-e 小調 | 42 秒 |
| C | 167-218 | 主題 C，16 分音符音階式音群 | e 小調-D 大調 | 50 秒 |
| A | 218-249 | 主題 A | D 大調 | 34 秒 |
| 裝飾奏 | 250 | | | |
| 尾奏 Coda | 251-285 | 主題 A | D 大調 | 36 秒 |

　　本首協奏曲在調性上並無太大的變化，不過莫札特在旋律的使用上卻是充滿了創意，第三樂章輪旋曲式的主題 A 是一個相對穩定的主題，在每一次出現的時候皆是以弱起拍(pick-up)進入正拍，而且音型為 4 小節單純的音階上行，如下圖：

---

[19] 以 Pahud 錄製的有聲資料版本為計算參考，有聲資料資訊請參見第伍章：「有聲資料評析」

圖 16：第三樂章主題 A

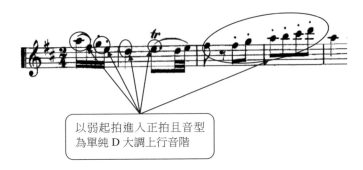

以弱起拍進入正拍且音型
為單純 D 大調上行音階

　　第三樂章是標準的 Rondo 曲式，各段的段落、調性皆清楚；

比較特別是在第一段主題 A 的段落其實包含了三小段，在第一

段長笛主題 A 的 12 小節結束之後，樂團重複再一次的 12 小節

主題 A，而後由樂團開始了主題 A 的次主題，筆者稱之為 A1，

這一個主題 A1 在下一個 A 段的 115 小節以及進入裝飾奏之前

的 236 小節均由長笛演奏、藉以引導裝飾奏的進入，主題 A1 如

下圖：

圖 17：第三樂章主題 A1

第一小提琴演奏主題 A1

　　在主題 A1 之後，長笛進入時以主題 A 做變奏，筆者將這個變奏的主題稱為 A2，此主題保留了 16 分音符的弱起拍、但以 2 分音符拉長了旋律的密度，這樣的設計除了增加主題的多樣性之外，也將原本的 A 段加長，使得 A 段整整有 90 小節，也使得這一個 A 段的曲式成為一個「a-b-a」段落，主題 A2 如下圖：

圖 18：第三樂章主題 A2

主題 A2 保留了主題 A 的 16 分音符的弱起拍

而相對於主題 A，主題 B 與主題 C 的設計就相對流動性大，

調性也都是在不斷轉調的狀態；主題 B 是由分解和絃開始，而且

是 A 大調的 V7 和絃，這就是一種流動感的設計，樂團則是以音

量"p"加上切分音符，更強化了本段的不安定性，因此在演奏時，

觀眾可以充分感受到節奏與和聲的流動、進而期待「被解決」的

段落，也就是下一段的主題出現。主題 B 如下圖：

圖 19：第三樂章主題 B

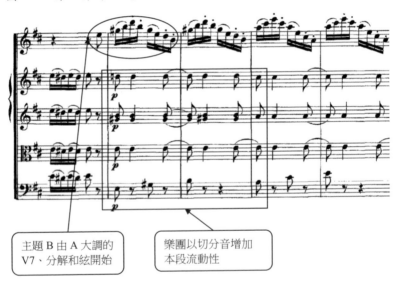

　　主題 C 是以音階上下行的型態出現，在 e 小調的 I 級以及

VII7 之間遊走，也是製造了一種不安定、未被解決的期待感，這

樣的期待感也是一直到主題 A 出現時被解決。主題 C 如下圖：

圖 20：第三樂章主題 C

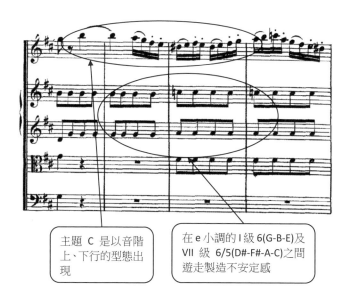

主題 C 是以音階上、下行的型態出現

在 e 小調的 I 級 6(G-B-E)及 VII 級 6/5(D#-F#-A-C)之間遊走製造不安定感

　　總結來說，本首協奏曲在調性上單純且清楚，曲式也明確，但是在主題旋律上則有許多的變化，例如呈示部與再現部的相同主題、樂團與獨奏者的相同主題、不同調性的相同主題，莫札特盡量將這一些相同的主題賦予差異性，藉以增加演奏時的多樣性與趣味性。以本文討論裝飾奏的觀點來看，由莫札特的設計風格，演奏者在演奏裝飾奏時可以有以下的參考：

1. 主題與旋律可以多做變化。

2. 和聲力求單純，轉調時不超過莫札特所使用的範圍，就是 V 級的 VII 級減七和弦。例如在 D 大調，裝飾奏的和聲使用除了三和絃之外，至多使用屬調的 VII 級減七和聲，也就是 G#-B-D-F。

3. 裝飾奏的長度要拿捏，以筆者的觀點，以不超過每一個樂章的一個大段落為原則，例如在第一樂章不應超過呈示部的長度、第二樂章不應超過 A 段或 B 段的長度、第三樂章不應超過 A 段的長度；分別是 157 秒、54 秒、90 秒，以符合裝飾奏的比例。

第四章
打開任意門

西班牙 巴塞隆納 聖家堂
Sagrada Familia, Barcelona, Spain  /翁立美 攝

# 第四章 打開任意門

## 第一節 Claude-Paul Taffanel (1844–1908)

Taffanel 是法國 19 世紀的長笛大師,他被視為是法國長笛學派(French school)的創始者,1860 年畢業於巴黎音樂院(Paris Conservatoire),師承 Louis Dorus (1813-1896)[20],同時接受了 Boehm 系統的長笛。Taffanel 在畢業之後活躍於歐洲樂壇,擔任獨奏家以及管弦樂團演奏家,1893 年進入巴黎音樂院任教,奠定了長笛的曲目以及吹奏的特質,使得法國長笛學派的演奏更加平順,以及長笛吹奏的 vibrato 較為輕柔 (Dorgeuille)。他的生平教學資料以及著作由 Louis Fleury 以及 Philippe Gaubert 兩位學生整理,我們在今日相關樂譜中所常見的"Taffanel-Gaubert"版本即是由 Gaubert 整理其老師 Taffanel 的資料而成。

---

[20] Dorus 在當時是 Boehm 系統長笛的愛好者,因為傳統長笛存在一些音色以及音準上的缺點,故而在改用了 Boehm 長笛之後大感興趣而強力推薦,因此在之後進入巴黎音樂院就讀的學生也就跟著接受了 Boehm 系統樂器。

## 一 第一樂章

此版本裝飾奏從 D 大調的 I 級開始，音量迅速由大至小"f-mf-p"作出三個音量層次，在快速的 32 分音符音群之後以漸慢 (rall.)作為小結束；相同段落接著重複一次，但是轉至 d 小調，同樣停留在屬音。這一段由於接續著樂團停止之後以"平靜寬闊地"(Posement, large)的開始，故而有一種「序曲」的特質，從大調轉至小調，預告著變化即將展開。如下圖：

圖 21：Taffanel 第一樂章裝飾奏第一段

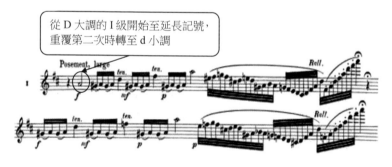

第二段以快速的 32 分音符開始，和聲則是 Bb 大調 V 級七和絃(F-A-C-Eb)，用意在導入之後的 Bb 大調旋律，這一段旋律乃是根據第一樂章呈示部第一主題而來，但是比原來的 D 大調主

題低了大三度而為 Bb 大調。而這一段的主題在進入最後三組快速 32 分音符音群時回到七和絃(F-A-C-Eb)，但是此次將 F 升高而成減七和絃(F#-A-C-Eb)，且停留在 D 大調的屬音高音 A、亦即是 A 大調主音，為下一段的開始預作準備。如下圖：

圖 22：Taffanel 第一樂章裝飾奏第二段

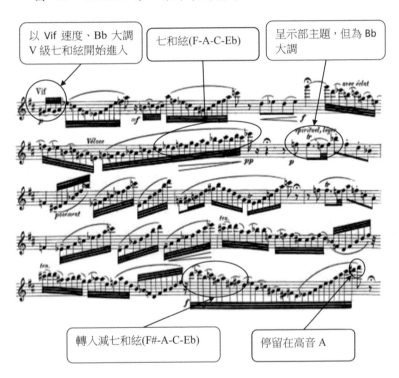

第三段一開始立即以加重的 C#消除前一段減七和絃的不確定感，並將 E 還原，以 A 大調 V 級七和絃 E-G#-B-D 連續五小節，轉調進入 A 大調的意圖十分明顯；然而在進入高音 A 之後立即轉入 d 小調，然後利用三度下行減七和絃的音型將旋律停留在 D 音。接著利用 D 音的五度—A 的 trill 延長，將調性帶回 D 大調 V 級，配合一個輝煌的(brillant)的上行、下行而後上行的半音階，將裝飾奏帶入結束樂段，以兩次"trill"引進樂團的合奏。如下圖 23：

Taffanel 身為長笛法國樂派的開山宗師，他的這一段裝飾奏是筆者必須分析的版本。整體而言，從結構上展現出「序奏」、「快板轉調」、以及末段「主題旋律」的展現，在段落設計上相當完整，然而在和聲的使用上則是稍為複雜，尤其是在第二段結尾處、第三段結束前都有減七和絃的使用，且在兩次減七和絃之後都未解決，而直接以一個延長的休止符作為聲響的消散，這樣的手法在浪漫時期當然可以接受且具有張力，但是以莫札特時期的風格來說就顯得格格不入。

圖 23：Taffanel 第一樂章裝飾奏第三段

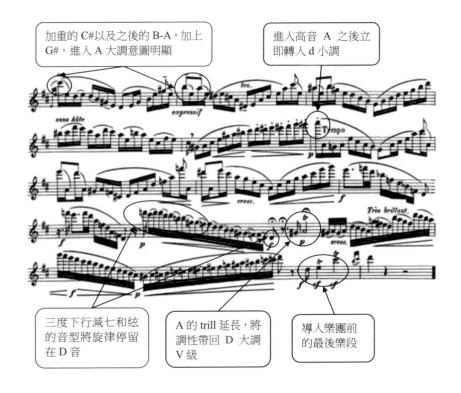

加重的 C#以及之後的 B-A，加上 G#，進入 A 大調意圖明顯

進入高音 A 之後立即轉入 d 小調

三度下行減七和絃的音型將旋律停留在 D 音

A 的 trill 延長，將調性帶回 D 大調 V 級

導入樂團前的最後樂段

## 二 第二樂章

延續第一樂章裝飾奏的風格，第二樂章裝飾奏開始即以快速音群、幾乎毫無喘息的由 G 大調 I 級和聲轉至 II 級的減七和絃 (G#-B-D-F)，用以強化第二段的開始的 A 音；然而在這一連串的進行過程，使用了許多減七和聲，這樣的使用就如同第一樂章裝飾奏一樣，具有強大的音樂張力，但是不符合莫札特時代風格。

其次在速度與表情的詮釋上，第二樂章所標示的是"Andante ma non troppo"，行板的速度並不快，然而在本裝飾奏之中卻出現了大量的 32 分音符，這一些快速音群以近乎"trill"的速度快速演奏，而且在第一段的整體音量為"p"，一直到第一段結束時才有一個漸強記號把音量增加到"f"，這樣的設計顯然意圖在炫技以及強調和聲。此漸強樂段設計和聲均為減七和絃如下：A#-C#-E-G/A-C-D#-F#/G#-B-D-F，且強調 A#-C-F(如圖 5 從第五行起圓圈處)，最後進入高音 D 結束此段。

圖 24：Taffanel 第二樂章裝飾奏第一段

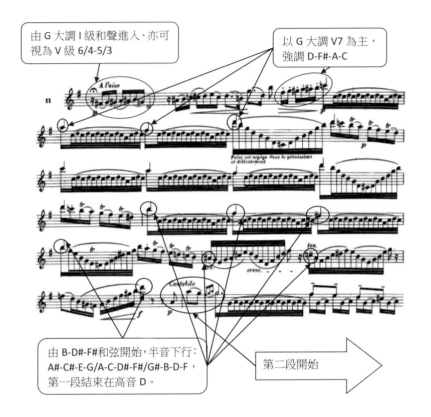

由 G 大調 I 級和聲進入、亦可視為 V 級 6/4-5/3

以 G 大調 V7 為主，強調 D-F#-A-C

由 B-D#-F#和弦開始，半音下行：A#-C#-E-G/A-C-D#-F#/G#-B-D-F，第一段結束在高音 D。

第二段開始

　　第二段的裝飾奏開始的標示為"Cantabile"，也說明了此段落是抒情且如歌的；本段的開始以主音"G"啟動音階如標示圓圈處、而後向上 2 度以"A"再開始音階到達"B"音；在延長記號之後，和聲由 G 大調 V 級(D-F#-A)的減七和弦開始最後停在高音"E"，再由"D"音開始、藉由 8 度下行在一次強調"D"音，用意即在強化 V

級 6/4-5/3 的和聲，最終以"ritard"的速度搭配 V-I 正格終止，結束本段裝飾奏並且帶入樂團。

　　原本第二樂章的速度並非快速，但是本裝飾奏仍然選擇以快速音群進入，其炫技的意圖十分明顯，而且不僅是第一句，而是在整段的裝飾奏之中皆如此；而後雖然在第二段裝飾奏開始的時候速度放慢，但仍然有許多 32 分音符穿插其中。其次是在和聲的規劃上，有大量的減七和聲──而且是七度的減七和弦，這樣的設計使得音樂更具有張力。例如在倒數第二行 G 大調 V 級(D-F#-A)的 VII 級減七和弦(C#-E-G-B)，用意即在強調 G 大調 V 級，而在最後一行的第一小節進入 V 級之後，以 V 級 6/4 (D-G-B)到之後的 V 級 5/3(D-F#-A)，最終進入 G 大調 V-I 的正格終止。這一種以 V 級 6/4 進入 V 級 5/3、然後 V-I 正格終止的手法即是莫札特慣用的手法，目的在於強化結束時的力度，不過本裝飾奏之中減七和聲的使用則非莫札特的時代風格。

圖 25：Taffanel 第二樂章裝飾奏第二段

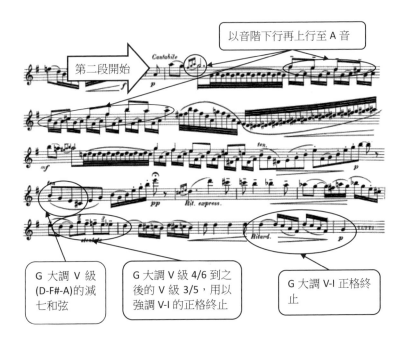

本段說明文字：

以音階下行再上行至 A 音

第二段開始

G 大調 V 級
(D-F#-A)的減
七和弦

G 大調 V 級 4/6 到之
後的 V 級 3/5，用以
強調 V-I 的正格終止

G 大調 V-I 正格終
止

## 三　第三樂章

第三樂章是輕快的"Allegro"，在整首協奏曲之中是最後一個

樂章，所以負責全曲的最後結尾，演奏的時間也是在三個樂章之

中最短。而在調性上回到第一樂章的 D 大調，第一主題的樂句

以弱起拍開始。

本段裝飾奏如同第一主題樂句以弱起拍開始，和聲亦為 D 大

調 I 級，不過為了接下來的轉調預做準備，主音被刻意的放置在

高音聲部、而非根音，亦即是以轉位方式設計，果然在 4 小節之後，利用加重(accent)的低音移動，引導出 D 大調 V 級的 VII 級減七和弦 G#-B-D-F (如圓圈處)，而在本段的最後以漸慢加上重複的 C#-D，營造下一段的轉調氛圍。

圖 26：Taffanel 第三樂章裝飾奏第一段

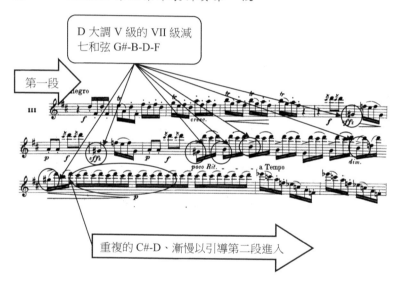

進入第二段，分解和弦 F-A-C-Eb 其實是 Bb 大調的 V7 和弦，用以修飾 2 小節之後的 Bb 大調音階，即為 V7/Bb-I/Bb，不過雖然在和聲上有 V7-I 的正格終止，不過卻始終沒有回到主音 Bb，

故而並沒有結束的感覺。接下來和聲轉到 G 大調的 V7 和弦，不過在 2 小節之後並未出現 G 大調、反而是以 g 小調 I 級三和絃出現，而且搭配速度的漸慢，將主音向上推升到"A"也就是 D 大調的 V 音。

圖 27：Taffanel 第三樂章裝飾奏第二段

進入第三段，從主音"A"開始迅速的以旋律模進 3 度下行的方式轉調，首先是 A-B-G#-A、接著 F#-G#-E#-F#、再來是 D-E-C#-D，最後進入 B-C#-A#-B，停留在 B 音，然後以音階下行、

漸慢的方式將和聲帶入 D 大調 V7 和絃。緊接著以 16 分音符的

快速音群,但是以第三樂章的旋律進入末段,此一旋律即為最後

一行第 2 小節之圓圈處:D-F#-G-E-(D),在兩小節之後進入 D 音,

結束本段裝飾奏。

圖 28:Taffanel 第三樂章裝飾奏第三段

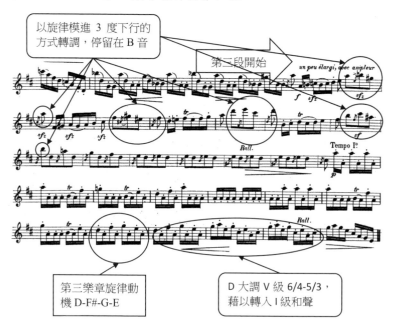

總結來說,Taffanel 的裝飾奏版本非常炫技,但或許是因為

身處浪漫時期、聽眾期待極具張力的演奏效果,所以這一段裝飾

奏的和聲、轉調都具有浪漫時期的強烈對比與風格,但是就與古

典時期風格不符，或許這就是在筆者所蒐集的有聲資料之中，沒

有發現任何一位演奏者使用 Taffanel 此一版本演奏的原因。

## 第二節 Carl Joachim Anderson (1847–1909)

Carl Anderson 是丹麥籍的長笛家、作曲家、指揮家，他與父

親 Christian Joachim Anderson 同為當時代優秀的長笛演奏家。

Carl 在 1869 年於 Royal Danish Orchestra 擔任長笛家直到 1878

年，之後擔任過 St. Petersburg Orchestra、 Bilse's Band、以及

Royal German Opera；1882 年由於受到 Benjamin Bilse(1816–1902)

不再與團員續約的影響，Carl 與其他 Bilse's Band 的團員一共 53

位共同創立了 Berlin Philharmonic，而後在 1893 年 Carl 因為舌

疾無法演奏長笛，因此離開樂團回到丹麥，1897 年間哥本哈根

創立管弦樂學校並且擔任院長直到去世為止。 (Berliner

Philharmoniker)

一 第一樂章

Carl 的第一樂章裝飾奏版本非常炫技，基本上分為三大段，

第一段從頭到第 12 小節，主要圍繞在 D 大調的 V 級和聲以及其

屬和絃，也就是 A-C-E 以及 E-G#-B 兩個和聲上。在這一段的演奏上要注意的是連音、跳音的確實遵守，以及在連線的第一個音加上些微重量以帶出旋律線條的流暢，而 G#出現的段落(如圓圈處)則是轉到 A-C#-E-G 和聲，亦即是 D 大調的 V7 和聲，而在一連串的和聲進行後已 E-G#-B 和聲進入 D 大調 II 級和聲，亦即是 V/V/D 和聲：

圖 29：Andersen 第一樂章裝飾奏第一段

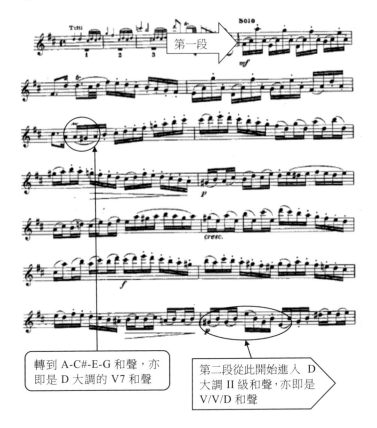

轉到 A-C#-E-G 和聲，亦即是 D 大調的 V7 和聲

第二段從此開始進入 D 大調 II 級和聲，亦即是 V/V/D 和聲

　　第二段為經過樂段，主要的目標是轉調至 a 小調，但是 Carl 在本段大量使用了半音級進、以及在進入 a 小調之前使用了減七和弦，這樣的使用當然可以增加樂曲的張力，聽眾在聽的時候也會感受到和聲的強烈性。如下圖：

圖 30：Andersen 第一樂章裝飾奏第二段

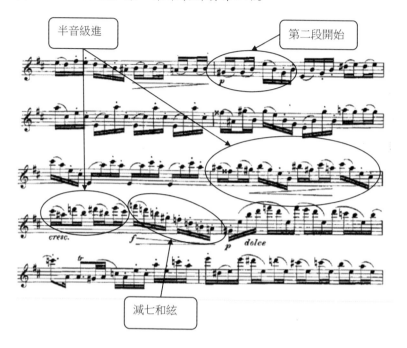

　　如果聽到進入 a 小調就覺得裝飾奏要結束那就錯了，因為從此處開始作曲者才真正要開始大顯身手。第三段從 a 小調開始，但是維持 2 小節之後迅速開始轉到 g 小調。而後有六小節的半音下行轉調，以每兩拍的頻率最後將和聲帶到 Eb-G-Bb 和絃、C#-E-G-Bb 減七和絃，最後進入 D 大調和聲。

圖 31：Andersen 第一樂章裝飾奏第三段

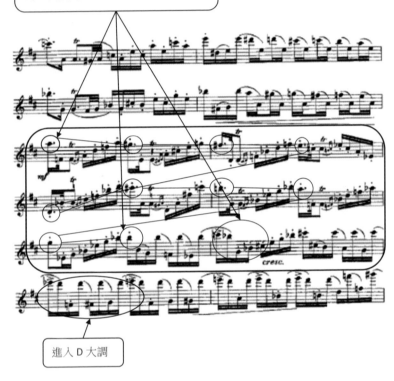

自 g 小調開始 6 小節轉調，每兩拍換一
和絃，圓圈處音型向下，最後停在 Bb，
為 D 大調的 VII 級減七和絃

進入 D 大調

　　最後一段作為裝飾奏的結束，和聲停留在 D 大調，以圓滑線
大跳的方式進入，而最後以漸慢(rall.)加上震音作為進入樂團的
樂段，和聲上並不複雜，但是演奏上要能夠以圓滑線大跳的方式，
且由高音到低音演奏則有一定的難度。

圖 32：Andersen 第一樂章裝飾奏第四段

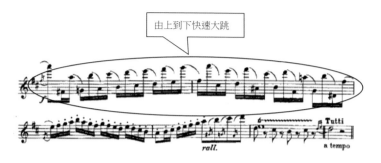

Carl Joachim Anderson 的第一樂章裝飾奏相當的炫技，演奏者在演奏時幾乎沒有可以喘息的部分，從開始演奏裝飾奏之後一直到最後進入樂團時才有漸慢，所有的速度都是快板，而且有許多大跳以及快速音群，演奏上的難度頗高。

二 第二樂章

第二樂章以高音"D"開始、並且搭配上下鄰音用以強調 D 音，這樣便形成了：C#-D-E-D 的旋律動機，而在下一小節的旋律 G#-A-B-A 也呼應了這樣的模式，緊接著 16 分音符以及 32 分音符的快速音群則遵循著這一種上下鄰音的音型快速流動(如圓圈處)，

和聲則基本上圍繞在 G 大調 I 級以及 V 級，而在第一段即是結束在 D-F#-A-C 和聲，亦即是 G 大調 V7 和聲。

圖 33：Andersen 第二樂章裝飾奏第一段

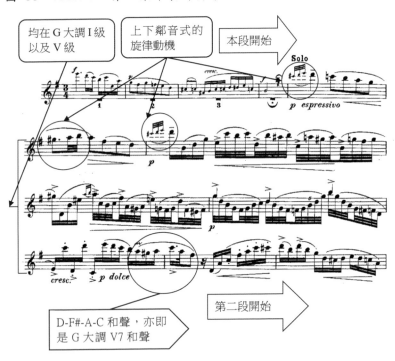

第二段從 G 大調 V7 和絃開始，如同第一段，在此也同時強調高音"D"，和聲亦皆圍繞在 I 級以及 V 級，沒有使用減七和聲。

在最後一行則將主音向上推至"E"，一小節之後再回到"D"，最後兩小節從 A 音的 trill 回到主音 G，結束本段裝飾奏。

　　然而在此段裝飾奏的最後三小節，圓圈處標示從 D-A-G，似乎在 D 與 A 之間少了一個 B 音，因此筆者以為應當在 A 的 trill 開始處加上一個 B 音，用以引導 A 音的 trill，這樣旋律較為完整、和聲進行也完備。

圖 34：Andersen 第二樂章裝飾奏第二段

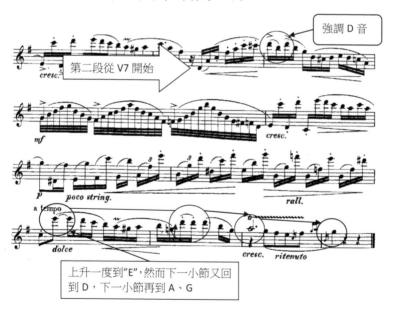

三　第三樂章

　　本段裝飾奏一開始即延續主旋律以及其速度，一直到第 5
小節才以 5 度循環方式轉至 G 大調、再轉至 C 大調。而到第三
行第 2 小節又加上了 G#而轉至 A 大調。不過下一小節迅速的
將 C 音還原而轉至 G 大調，並且利用每一組 16 分音符的第一
個音加重、搭配速度漸慢，在第二段開始時以一個 C#展開減七
和弦的琶音。

圖 35：Andersen 第三樂章裝飾奏第一段

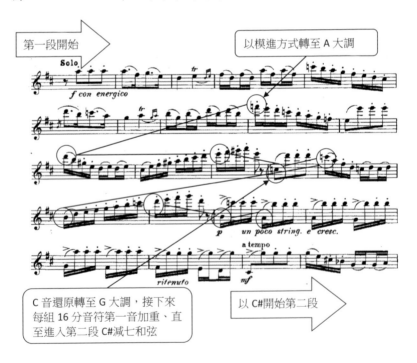

第二段裝飾奏基本上都是減七和弦，由 C#-E-G-Bb 組成，在"stringendo"標示處開始加快、並且在本段結束之前轉至 B 大調 V7 和聲，而在第三段開始時轉調至 B 大調。

　　減七和弦的特性即為難以判定調性、並且可以輕易的轉調至其他具有共同音的遠系調。在這裡最明顯的例子即在第四行第三小節圓圈處，第一拍是減七和弦、第二拍僅更動了根音—從 G 換成 F#，而 F#-A-C#-E 為 B 大調 V7 和聲，也為之後的轉調已經完成鋪陳。

圖 36：Andersen 第三樂章裝飾奏第二段

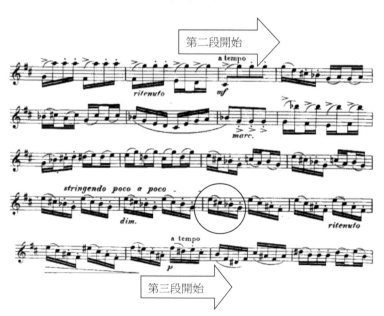

第三段開始於 B 大調，而且是第三樂章的主旋律，因此在本

段落有些許可發揮的獨奏樂段，其演奏與修飾的方法同於第三樂

章主旋律，故而風格也大致相同，不過出其不意的，在本段落的

最後一小節和聲轉至 A 大調的七級減七和聲，用以裝飾下一段

的 A 大調。

圖 37：Andersen 第三樂章裝飾奏第三段

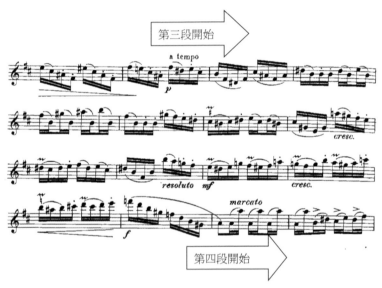

　　第四段開始時有了一個新的表情"marcato"，四小節之後繼續

標示"staccato"、"feroce"，而且在音量上均至少為 f 以上至 ff，

這樣的安排明顯在鋪陳一種輝煌的音響。由於此處已經是第三樂章裝飾奏的最後數小節，而在這一段裝飾奏結束之後本曲就即將結束，故而在和聲、旋律、音量各方面都必須營造一個結尾的氛圍。所以此處作者的設計確實達到了其功能上的要求，此外，在最後的和聲上，使用 V7-I 正格終止，引領樂團進入樂曲的末段。

總結來說，在和聲的設計上，由於作曲者已經是浪漫後期的演奏者、同時也是一位作曲家，所以可以看出其個人風格相當的強勢，使用了許多浪漫時期才會使用的和聲手法，例如半音和聲級進，以及使用七級減七和絃(VII7)、降 II 和絃導入主和弦，這樣的手法超出莫札特的時代許多，但是毫無疑問的，具有強烈的浪漫時期特色。

圖 38：Andersen 第三樂章裝飾奏第四段

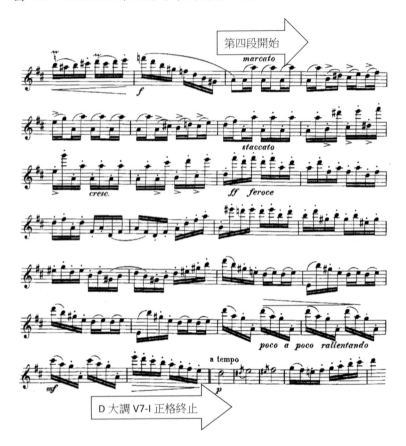

## 第三節 Johannes Donjon (1839–1912)

Donjon 是 Jean-Louis Tulou(1786-1865)的學生，他後來擔任巴黎歌劇院(Paris Opéra)的首席長笛家。值得一提的是因為本時期剛好是歷史上長笛樂器改革的重要分水嶺，而 Tulou 在 1829-1856 年任教於巴黎音樂院，就直接參與了這一個歷史的見證。

與後來接受了 Boehm 系統樂器的 Louis Dorus 不同之處，Tulou 也是一位長笛樂器的製造者；Tulou 在 1839-40 年間也曾經嘗試過 Boehm 系統的樂器，但是反對使用，因為他認為該樂器 "thin, without fullness, which sounded too much like an oboe"，而他自己的樂器則有著 "Pathetic and sentimental" 的音色(Powell)。

### 一 第一樂章

Donjon 的裝飾奏版本可以分為三段，第一段為前 10 小節，由一句 4 小節的快板旋律加上 2 小節的宣敘調(Recitative)、以及另一句 2 小節的快板旋律加上 2 小節的宣敘調共二部分而成，旋律取材於第一樂章的第二主題；和聲則由 D 大調 I 級開始到第二部分時以 V 級暫止，如下圖 39。

圖 39：Donjon 第一樂章裝飾奏第一段

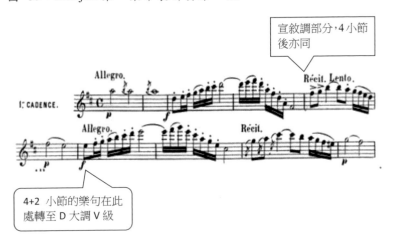

第二段先以 2 小節的 D 大調 IV 級第 2 轉位接入 I 級，音量為"f"，接下來再以降 B 帶入一小節的 d 小調和聲，不過仍然接入 D 大調 I 級。不過第二次的 2 小節音量為"p"，很顯然地在製造對比的氛圍。

緊接著有 8 小節的抒情旋律段落，利用 D 大調主音 D 開始做上下鄰音的移動，且大都為 8 分音符，本段結束在 D 大調和聲。如下圖 40：

圖 40：Donjon 第一樂章裝飾奏第二段

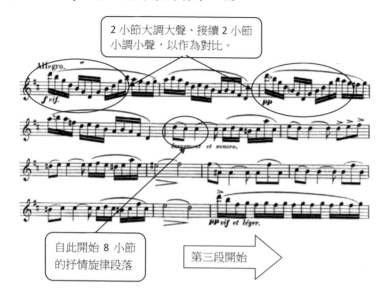

2 小節大調大聲、接續 2 小節
小調小聲，以作為對比。

自此開始 8 小節
的抒情旋律段落

第三段開始

　　第三段從 pp 開始的快速音群，以每一小節的第一音加重音
漸次下行，在 4 小節之後開始增加密度，以每兩拍作為一個音群
的變化，最後將音量加強到 ff 之後進入另一個延長記號，以 D
大調 V7 和絃作為炫技的樂段，最後四小節進入樂團，結束裝飾
奏。如下圖 41：

以 D 大調 V 級 7 和絃為基礎的炫技樂段

第三段開始

開始增加密度以每兩拍作為一個音群變化

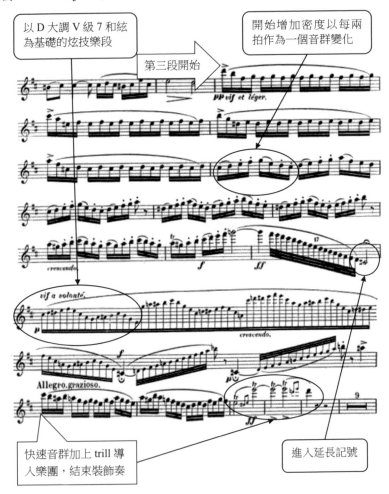

快速音群加上 trill 導入樂團，結束裝飾奏

進入延長記號

二　第二樂章

延續遵循莫札特時代風格的精神，第二樂章裝飾奏不但簡短、
而且速度自由，以宣敘調的精神演奏，由慢至快、再由快返慢，
最後以"trill"進入主音，結束本段裝飾奏。

在和聲上，一開始的延長記號以最常見 V 級 6/4(D-G-B)開始
上行，而在到達高音 G 之後以音階下行，進入 V 級 5/3(D-F#-A)
和弦的 F#音之後旋即再向上，而在漸強之後進入 trill，同時在此
A 音的 trill 之前應該再加上一個裝飾音 B，使得樂句以 B-A-G 旋
律線條結束。

圖 42：Donjon 第二樂章裝飾奏

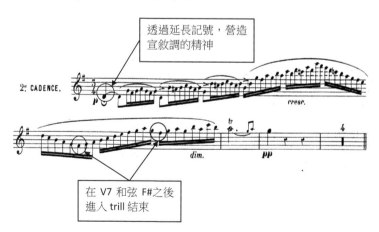

三　第三樂章

　　如同第二樂章裝飾奏，本段裝飾奏也是以一個延長記號開始，不過此次立即進入快速音群，而且使用了第三樂章的第一主題作為裝飾奏的基本旋律。而且在 4 小節之後增加 G#轉調至 A 大調。緊接著以大跳的炫技方式將第一段的裝飾奏結束在 A 大調主音。

圖　43：Donjon 第三樂章裝飾奏第一段

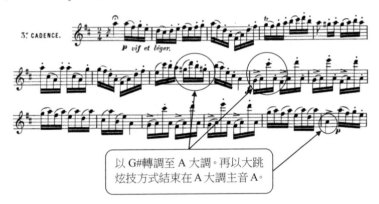

　　在進入第二段的裝飾奏之後，音量立即以對比的"p"開始，但是仍然以快速音群展現，同時這一段的旋律與第一段的裝飾奏旋律相同，也是以同樣的音量開始，但是在中段之後逐漸放慢速度，並且音量也愈來愈弱，最後在"pp"的音量之中進入 D 大調主音

D，結束本段裝飾奏。

　　在和聲的使用上與前段相同，以 D 大調 I 級以及 V 級為主，而在本段的裝飾奏之中雖然也有使用 G#用以修飾 A 音，不過並未轉調至 A 大調，故而 G#僅作為 A 音的鄰音，除此之外，由於最後 8 小節的速度愈慢，一直到本段結束，音量也維持在"pp"，使得演奏家在演奏時更必須小心維持音量。特別在兩次的 8 分音符重音 D(如下圖 44 圓圈處)，雖然有加上重音，但是兩次的音量分別為"p"以及"pp"，故而演奏者必須注意這兩次雖然有加重音，但是實際上卻不能太大聲。

圖 44：Donjon 第三樂章裝飾奏第二段

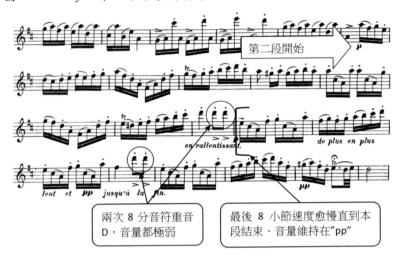

總結來說，Donjon 的裝飾奏版本相當遵循莫札特的時代特性，和聲的使用維持最多 V 級七和絃，以及使用原本音樂當中的主題作為旋律發展，其他的技巧如跳音、快速音群、琶音也都維持在古典時期的風格，可說是最貼近莫札特精神的裝飾奏。使用此版本演奏者包括 Marcel Moÿse、James Galway、William Bennett、Julius Baker 等等。

## 第四節　Rudolf Tillmetz (1847–1915)

　　Tillmetz 是 19 世紀的長笛大師，自幼由父親啟蒙音樂，他也是長笛改革家 Theobald Boehm 的學生。1864 年起擔任巴伐利亞家歌劇院第一部長笛，並且在 1883 年起任教於皇家音樂院 (Lorenzo)。由於師承的原因，Tillmetz 是 Boehm 系統長笛的支持者，而由於身處於長笛改良的關鍵年代，他也確實在演奏、教學上都極力的推動 Boehm 系統長笛；此外，由於身處浪漫時期擔任樂團演奏家將近 30 年，他在本裝飾奏的版本具備炫技但是不花俏的特質。

## 一　第一樂章

　　本段裝飾奏從 D 大調 I 級第五音 A 開始，以分解和弦方式帶入旋律主題，和聲皆在 I 級以及 V 級，本段以延長記號停在 F#，此處為 D 大調 I 級和聲。

　　在技巧上，使用了許多 8 度大跳裝飾音，不過因為僅為 8 度，在長笛來說並不困難，故而在演奏時可以達到加重和弦音的效果，同時以分解和聲帶入旋律主題，也為了之後解構主題預作準備。

圖 45：Tillmetz 第一樂章裝飾奏第一段

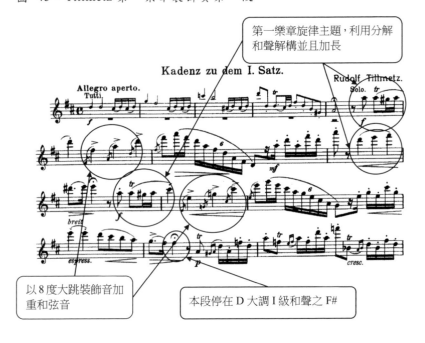

第一樂章旋律主題，利用分解和聲解構並且加長

以8度大跳裝飾音加重和弦音

本段停在 D 大調 I 級和聲之 F#

　　進入第二段之後，立即轉調至 d 小調，以 i 級第 2 轉位 A-D-F 以及 vi 級原位 Bb-D-F 相互使用，直至 vii 級減七和聲 G#-B-D-F，最後停在 a 音延長，此音也同時為 D 大調的屬音，以為下一段預做準備。

　　本段在後半段標示"mosso"之處使用了許多大跳，與第一段裝飾奏不同之處，在於此段的大跳皆為 8 度或 8 調至 d 小調以上且

速度較快，不過尚未達到太困難，一般演奏者均應能應付；另外
值得注意之處，須將 A-Bb-A-G#-A 音加強，以顯示旋律。

圖 46：Tillmetz 第一樂章裝飾奏第二段

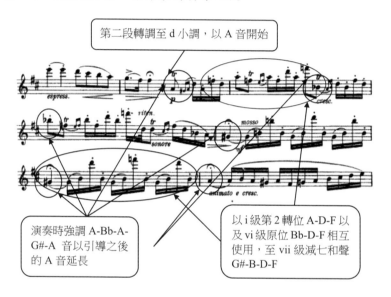

第二段轉調至 d 小調，以 A 音開始

演奏時強調 A-Bb-A-
G#-A 音以引導之後
的 A 音延長

以 i 級第 2 轉位 A-D-F 以
及 vi 級原位 Bb-D-F 相互
使用，至 vii 級減七和聲
G#-B-D-F

　　第三段迅速的轉調回 D 大調，並且為 D 大調屬和弦，本段的
和聲相對單純，皆為 V 級，僅為最後的 I 級營造結束氣氛。故
而整段都在 D 大調音階以及屬和弦的分解和弦運行，最後在一
串音階向上之後，在高音 E 的 trill 進入主音 D 從而結束本樂章。
　　在技巧上本段亦屬單純，並無特別困難的技巧，僅在最後結

束前 3 小節有幾個 8 分音符的裝飾音與大跳,不過也不困難,唯一要注意的是在最後 4 小節的音量為"ff",明顯是為了結束而做準備的樂段。

圖 47:Tillmetz 第一樂章裝飾奏第三段

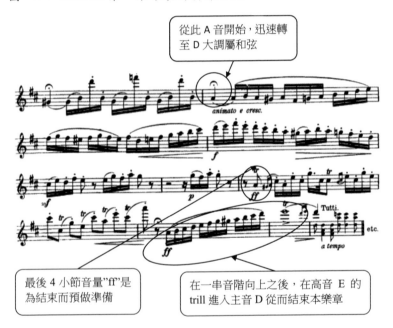

從此 A 音開始,迅速轉至 D 大調屬和弦

最後 4 小節音量"ff"是為結束而預做準備

在一串音階向上之後,在高音 E 的 trill 進入主音 D 從而結束本樂章

二 第二樂章

接續第二樂章的行板速度,本段也以同樣速度優雅地進行,以第二樂章旋律帶入、並且在第 2 小節立即以"animando"加快速

度，但是 2 小節之後又以漸慢(poco riten)進入另外一個延長記號。延長記號之後又以"piu mosso"加快速度、到達高音 E 時加註"espressivo"在引導更高的 G 音，此為本段的第一個高點，然後再以半音逐漸進入 A 音延長記號，此處為 G 大調的 V 級和弦。

在和聲上，從 G 大調 I 級、短暫轉調入 C 大調、再回到 G 大調 V 級，這一些和聲的使用皆為中規中矩；但是在速度以及音量的安排上，則有明顯的漸快與漸慢、漸強與漸弱，而且每 4 至 6 小節就有一個延長記號，這樣的規劃使得本段裝飾奏有了宣敘調(recitative)的氛圍，同時也因為本段是第二樂章裝飾奏，這樣的規劃也合宜且適當。

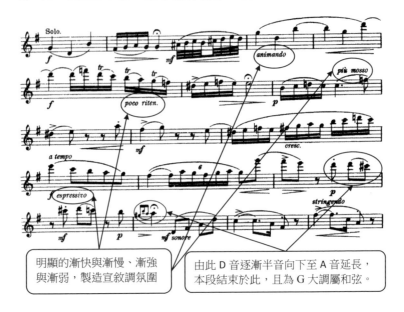

明顯的漸快與漸慢、漸強
與漸弱，製造宣敘調氛圍

由此 D 音逐漸半音向下至 A 音延長，
本段結束於此，且為 G 大調屬和弦。

　　第二段從 G 大調 V 級開始、並且以分解和弦方式進行，音量自 "mf" 漸強至 "f"，並且在速度上搭配 "stringendo"、"meno mosso"，和聲則一直保持在 G 大調 V 級，最終在兩個相差 8 度的 A 音 trill 漸強之中結束本段。

圖 49：Tillmetz 第二樂章裝飾奏第二段

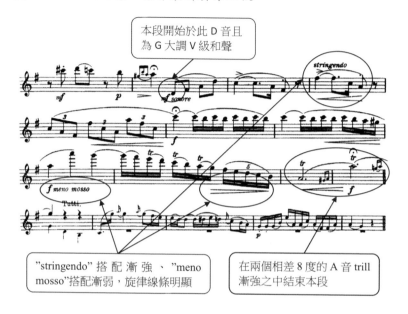

本段開始於此 D 音且為 G 大調 V 級和聲

"stringendo" 搭配漸強、"meno mosso"搭配漸弱，旋律線條明顯

在兩個相差 8 度的 A 音 trill 漸強之中結束本段

三　第三樂章

　　一進入即以音量"f"搭配 D 大調 I 級分解和弦向上至高音 A，

並且在高音時將音量漸強至"ff"，再以 6 小節的分解和弦搭配大

跳逐漸將旋律引導回 A 音，此處為 D 大調 I 級和聲。整個第一

段共 12 小節，作者明顯的將其塑造為一"virtuoso"樂段，而整段

除了部分鄰音之外，皆為 D 大調 I 級以及 V 級音階或琶音，樂

句清楚。

　　本段停在 A 音，但是音量設計為"fp"，筆者認為這樣設計的

目的應為引導下一段音量為"p"的主題旋律，不過若是能夠以漸弱、再加上延長記號，則與下一段的銜接性與對比性會更佳。

圖 50：Tillmetz 第三樂章裝飾奏第一段

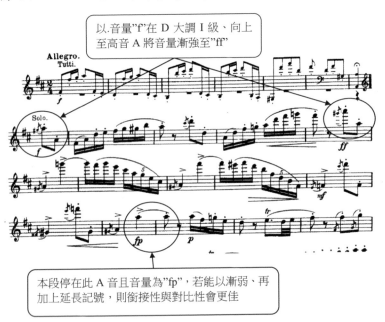

第二段帶入第三樂章主題，以"p"音量進入，且立即轉調至 G 大調、C 大調，以及進入 D 大調 V 級的 VII 級減七和聲，也就是 G#-B-D-F 和弦；而後在 2 小節的"molto crescendo"之後，從 F 還原突然向上半音至 F#，立即進入 D 大調 V 級和聲，接著以 3

度音階上行搭配漸強、再一次到達高音 A 並且音量為"ff"，最終以音階下行 2 個 8 度，再一連串的 trill 後以下行音階之裝飾音群引導樂團進入合奏。

本段有 2 處值得探討，其一是在 2 小節漸強的減七和弦之後從 F 還原直接向上半音至 F#，至樣的轉調似嫌太過急促，如果能改為 G#、並且在其後以慢速重新開始漸快，則在和聲以及速度的運行上更有張力。

另一處在樂團進入之前的 2 小節，因為是高音 E 的 trill、且音量為"ff"，突然在一拍之內以音階下行漸弱的方式似乎與樂團進入的氛圍不符；筆者認為可以將樂團進入前 3 小節刪除，並且在加上一個延長記號，直接帶入樂團，則會有更佳。

總結來說，Tillmetz 的裝飾奏具有強烈炫技的意圖，和聲則遵循莫札特時代的風格不曾逾越，不過在實際上演奏時仍然會發現一些值得討論的可修改之處。整體來說此版本符合時代、技巧上則難易適中，一般演奏者均可勝任技巧，不過如果是專業級的大師，可能就會覺得稍嫌簡單、而另外多加一些炫技的樂段。

以 G 大調、第三樂章主題進入
後立即轉調至 C 大調、D 大調
V 級的 VII 級減七和聲

從 F 還原突然向上半
音至 F#，其後立即進
入 D 大調 V 級和聲

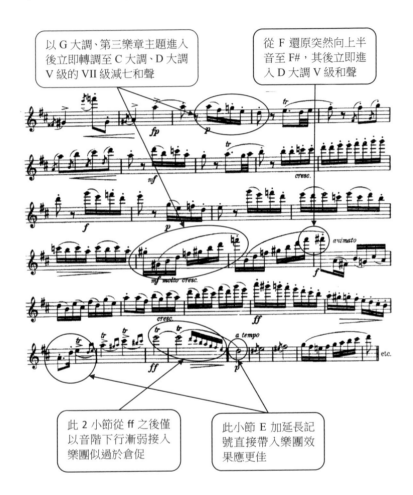

此 2 小節從 ff 之後僅
以音階下行漸弱接入
樂團似過於倉促

此小節 E 加延長記
號直接帶入樂團效
果應更佳

## 第五節　Jean-Pierre Louis Rampal (1922 –2000)

Rampal 毫無疑問的是 20 世紀中期以來全世界最重要的長笛家，他的父親即為一位優異的長笛家，師承 Marcel Moÿse 的學生 Hennebains，所以也可以說是 Moÿse 的一脈相傳。

Rampal 在二次世界大戰後投入專職長笛演奏，他溫暖的法式音色以及超凡的技巧吸引了全世界眾多的樂迷，開啟了廣大聽眾對長笛的喜愛。比較特別的是 Rampal 被稱為"Man with golden flute"，是因為他所使用的長笛是 K 金長笛。

其中最著名的故事是有一把 1869 年由法國樂器製造大師 Louis Lot(1807-96)所製造的 18K 金長笛在戰爭之中遺失，而 Rampal 在偶然機會於骨董商處買到了這一把被稱為長笛界的 Stradivarius 樂器，之後 Rampal 連續使用了這一把樂器 11 年，他自己形容使用這一把樂器時他的音色"a little darker; the colour is a little warmer, I like it"[21]，而這一把樂器一直使用到 1958 年，當 Haynes 公司提供他一把依據 Lot 的模板製造的一把 14K 金長笛之後，Rampal 才將這一把 1869 年的金笛收藏起來不再使用[22]。

---

[21] Rampal 於 1982 年 11 月接受倫敦 BBC 廣播訪問時所說；主持人為 Peter Griffiths。
[22] 參考英文維基百科，點閱時間：5/8/2014，網址：http://en.wikipedia.org/wiki/Jean-Pierre_Rampal#cite_note-bbc-14

一　第一樂章

　　此版本的特點是所有裝飾奏中的旋律都是根據第一樂章的旋律加以變化，且整段裝飾奏的速度以及和聲沒有太多的炫技或是超出莫札特時期的風格。第一段開始進入裝飾奏即採用呈示部第一主題之中的旋律，然後重複三次以高一個全音模進，利用這樣的模進巧妙的將主題轉調至 A 大調，然後再利用四小節琶音下行、每一次低一個全音，進入 A 大調的七音；緊接著以裝飾性的音階上行再下行、另一次的半音階上行將和聲轉回 D 大調。如下圖 52：

圖 52：Rampal 第一樂章裝飾奏第一段

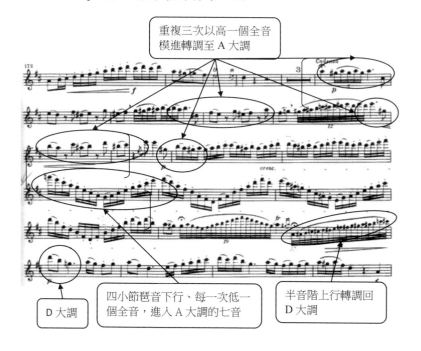

重複三次以高一個全音
模進轉調至 A 大調

四小節琶音下行、每一次低一
個全音，進入 A 大調的七音

D 大調

半音階上行轉調回
D 大調

　　第二段的和聲在 D 大調不變，但是再度使用了第一樂章的主
題元素，於四小節的旋律之後，緊接著 16 分音符的快速音群，
以 D 大調 I 級、V 級為基本架構來回演奏，最後也沒有多加任
何的預備動作例如漸慢、延長的 trill 等等，遂直接進入樂團的尾
奏。如下圖：

圖 53：Rampal 第一樂章裝飾奏第二段

以 D 大調 I 級、V 級為基本架構，在四小節旋律後即為快速音群

最後段落乾淨俐落，直接進入樂團

## 二 第二樂章

　　本段裝飾奏以第二樂章相同的速度"Andante"開始，和聲維持

在 G 大調 I 級，利用琶音以及音階的上行、下行，將旋律緩步的

推進，而和聲大致維持在 G 大調的 I 級以及 V 級，雖然偶而有

和聲外音，例如 F 還原、D#、C#等等，不過基本上這一些都具

有上、下鄰音的功能，並沒有影響 G 大調的調性。

　　本段雖然有許多 32 分音符，不過由於速度不快、而且音量都

控制在"mf"，所以演奏者可以非常抒情且自由的演奏。在裝飾奏

展開之後旋即以 F 還原進入 C 大調三和弦、2 小節之後以 G 升

進入 a 小調，不過僅在一小節之內即進入 D 大調三和弦，這個

和聲即為 G 大調的 V 級和聲，也就是本段終止和聲。

　然而在進入終止之前，Rampal 設計了 2 個裝飾音群用以裝飾

和聲主音，雖然這 2 處的裝飾音群稍嫌突兀(如下圖圓圈處)，但

若是演奏時放緩速度，則可稍微緩解突兀感。

　這兩組裝飾音群一為 8 連音、一為 6 連音，且前者為 D 音的

VII 級減七和弦，這樣的設計與原為抒情、自在的氛圍大相逕庭。

故而在 Rampal 自己演奏的版本之中[23]，並未演奏這兩句裝飾音

群、而直接就進入四分音符。

---

[23] BnF collection, "Mozart: 2 concertos & Andante pour flute et orchestre",(Mono Version) ; Jean-Pierre Rampal, Saar Chamber Orchestra & Karl Ristenpart, 1960.

圖 54：Rampal 第二樂章裝飾奏第一段

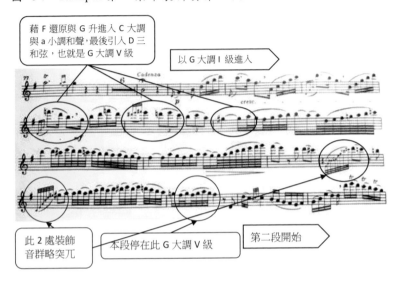

第二段延續了前段的優雅與自在，不同的是這一段完全沒有

32 分音符，都是以 16 分音符緩步的進行，音量也都維持在"mf"，

唯一和聲較為突出之處是在結束前的三小節減七和弦，雖然其用

意是修飾其後的 B 音，藉以引導進入 B-A-G 的終止模式，然而

這個減七和弦仍然顯得突兀。

圖 55：Rampal 第二樂章裝飾奏第二段

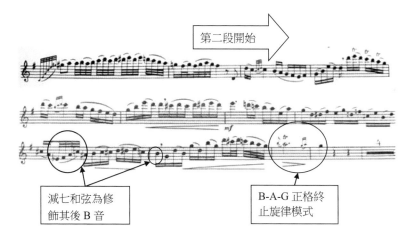

三 第三樂章

　　由延長記號 A 音開始，迅速進入 D 大調 V 級和聲，並以"Allegro"速度演奏琶音以及音階，本段裝飾奏的速度與原本第三樂章的速度相同，在兩次四小節"f"以及"p"的對比音量之後，再以兩次的"p"樂段將樂句最終以上升的 3 度音階帶往高音 D，並且回到 D 大調 I 級和聲。

圖 56：Rampal 第三樂章裝飾奏第一段

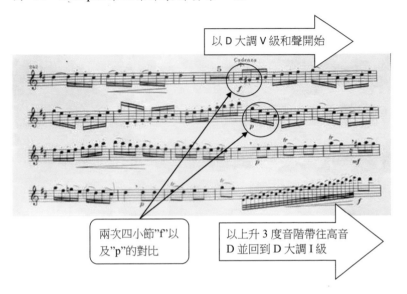

以 D 大調 V 級和聲開始

兩次四小節"f"以及"p"的對比

以上升 3 度音階帶往高音 D 並回到 D 大調 I 級

　　第二段從第三樂章主題開始，同樣以"f"與"p"的音量對比，而後利用 G#引導出 A 大調，並且將樂句停留在 A 音延長；同一方面，A 大調也同時是 D 大調的屬調，而在延長記號之後第三小節再將 G#還原 G 成為 D 大調的屬 7 和絃音，在 251 小節以音量"p"默默的加入樂團，一同進入本曲最終樂段。

圖 57：Rampal 第三樂章裝飾奏第二段

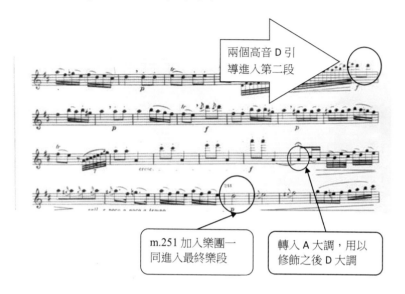

兩個高音 D 引
導進入第二段

m.251 加入樂團一
同進入最終樂段

轉入 A 大調，用以
修飾之後 D 大調

　　總結來說，Rampal 裝飾奏維持了莫札特時代的風格，且在旋

律上簡潔有力、不拖泥帶水，惟在某些和聲的使用上較為突兀，

雖然尚不至於太過於偏離古典時期，但是仍需要演奏者在速度、

演奏上的修飾以使得旋律更為順暢，但是總體來說三個樂章的裝

飾奏風格皆一致，也符合莫札特的時代性，是相當適切的版本。

## 第六節　Gary Shocker (B. 1959)

一　第一樂章

　　Gary Schoker 是年輕一代的演奏家,在他的裝飾奏版本之中,看到許多較為現代的和聲與技巧。第一樂章的裝飾奏一開始就出現了一個"flutter"(花舌)的技巧指示,雖也加上了"ad lib."(自行運用),但是花舌的技巧並不存在於古典時期,這一個技巧的運用顯示 Schoker 在處理此一裝飾奏的詮釋時已經跳開了莫札特的時代。

　　在此段的最末一行,有另外一個現代技巧"glissando"(滑奏),這一個技巧亦非存在於古典時期,而是 20 世紀之後的技巧,況且以長笛的樂器特性來說,要演奏滑奏亦非易事。因為在所有西方管絃樂器之中,除了弦樂器可以輕而易舉地演奏滑奏之外,管樂器演奏滑奏也各有難易之分;最容易的是長號,因為管身的構造本來就是滑管,而其次是吹頭為內含式的竹片樂器[24],因為以竹片發聲較易控制音準且容易達至滑奏的技巧,但是外露式吹頭的樂器較不易做到滑奏的效果,特別是長笛,因為在發聲的過程

---

[24] 「內含式」是指吹頭置入口腔內吹氣發聲,例如雙簧管、單簧管、低音管。相對於「外露式」吹頭的小號、法國號等銅管樂器,以及氣流通過共鳴管發聲的長笛。

之中有若干比例的氣體被消耗，故而更不易達到滑奏的效果。

　　而在和聲的使用上則是相當穩當，基本上皆是在 D 大調 I 級，

另外在速度上則相當炫技，以 16 分音符以及 32 分音符迅速的以

音階上行與下行，最終進入 D 大調 V 級的 C#延長。

圖 58：Schoker 第一樂章裝飾奏第一段

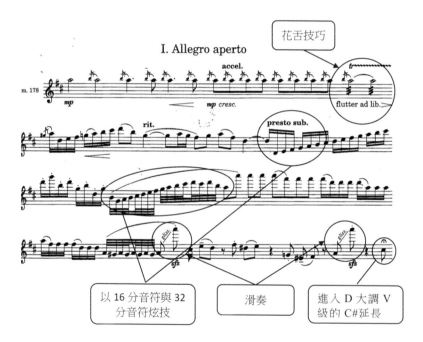

進入第二段，從 D 大調 V 級開始加速，從"poco a poco accel."加速到"prestissimo"，而在此處進入 32 分音符斷奏，而後進入高音 C 還原延長。

此處的 32 分音符斷奏必然會使用雙吐演奏，不過唯一的困難處在於從 C#進入高 8 度的 C 還原，但是演奏者能夠以漸強的音量進入本處 C 還原，也不是太困難。

從第 2 行的 C 還原開始，和聲進入 D 的屬 7 和弦，也就是 G 大調的 V7 和弦，而此處開始旋律環繞在 A 音以大跳方式炫技，之後從高音 A 以音階下行至最低的 D 音以半音階上行至高音 E 延長，但是在延長之前加入裝飾音 F#以作為結尾的準備。

在本段結束前的一小節處，有 4 個 6 分音符的裝飾音群，而裝飾音群的結束之處都是 E 音，顯然是在營造結尾的 E-D 旋律模式，而更值得加強的是在這 4 次裝飾音群的頭尾皆有一個 F# 的裝飾音，因此演奏者在此要將 F#-E-D 的旋律特別加強，才能將旋律終止模式建構完整。

圖 59：Schoker 第一樂章裝飾奏第二段

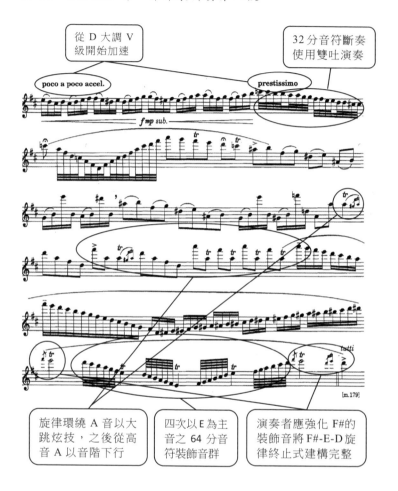

## 二 第二樂章

進入第二樂章，不論是速度、音量都較為緩和，Schoker 在此段先以裝飾音 F#-G-A 進入主音 G，再以音階下行的方式將旋律緩步推動，而在進入 D 音之後進入了較具有戲劇性的七和弦。

此處的七和弦具有戲劇性的效果，為 F-A-C-Eb 七和弦以及 G#-B-D-F 兩個七和弦，用意在強調最後結束的 A-G-G#三個音，以為下一段的 A 音進入預作準備。

圖 60：Schoker 第二樂章裝飾奏第一段

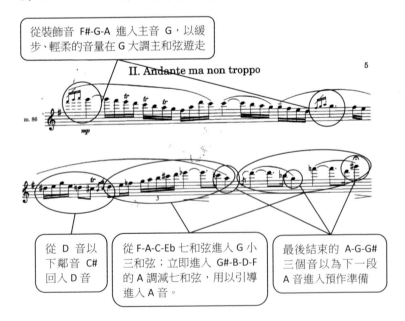

本段以"vivo subito"快速帶入 A 大調音階並且在高音 A 延長，之後將 G 音還原、音階下行後亦將 C 還原，最後停留在 F#延長，此為 V 級的七和弦，並且在此暫緩之後由 G 音繼續向上行進。

　　在進入結束前的樂段，以 G 大調的 VII 級 9 和弦強化主音，這個和聲所使用的已經不屬於古典時期，特別是在以一個和聲之後急轉，故而戲劇之張力頗強。

圖 61：Schoker 第二樂章裝飾奏第二段

## 三 第三樂章

第三樂章的第一段從 D 大調的 V 音 G 開始，之後回到 D 音。並且進入 D 大調 VII 級減 7 和弦，然後在 C#延長音之後進入 D 音。

圖 62：Schoker 第三樂章裝飾奏第一段

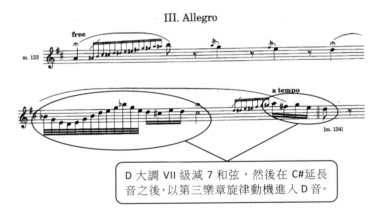

進入第 2 段裝飾奏，以 D 延長之後急轉至 G#音，而後以 A-A#接入 B 音，緊接著以"vivo"速度快速炫技，以 2+2 的方式下行，強調 B-G-E、A-F#-D，而後停在 G#音，最後旋律以 B-C-D-E-F#-G#到 A 音停住，再以第三樂章動機進入下段。

圖 63：Schoker 第三樂章裝飾奏第二段

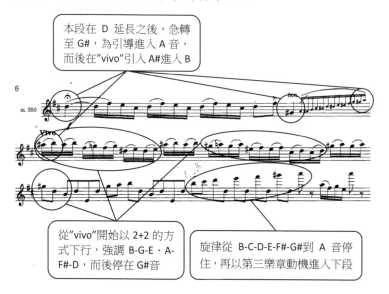

本段在 D 延長之後，急轉至 G#，為引導進入 A 音，而後在"vivo"引入 A#進入 B

從"vivo"開始以 2+2 的方式下行，強調 B-G-E、A-F#-D，而後停在 G#音

旋律從 B-C-D-E-F#-G#到 A 音停住，再以第三樂章動機進入下段

　　進入末段之後，旋律圍繞在 A 音，並且以加快之速度逐漸升至高音 A；停在高音 A 之後以音階下行、半音階上行，停在 E，這也是 D 大調 II 音，也就是 V 級的 V 級和聲，並且 3 個 E 音皆以 tr 強化旋律。

　　而在此處之後急轉至降 A 三和弦，此為降 A 大調主和弦，以 D 大調檢視則為減 V 級，在此處略顯突兀；但以旋律線來說，則是由 E-Eb 進入 D 音，用以強化整曲的最終樂段，進入與樂團的合奏。

圖 64：Schoker 第三樂章裝飾奏第三段

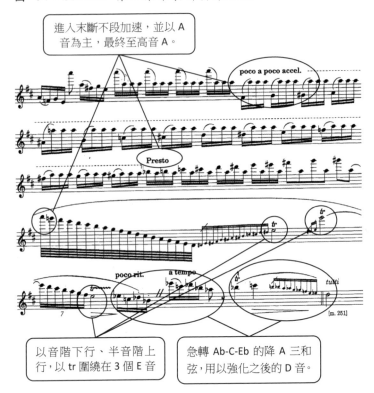

## 第七節　Emmanuel Pahud (B. 1970)

### 一　第一樂章

Pahaud 是現今知名的演奏家，他時常巡迴國際演出，而在這一首莫札特協奏曲中他也有許多不同版本的裝飾奏。而此處所選之版本為正式出版的版本，也作為分析之用。

從第一段裝飾奏開始，停留在 A 音，此為 D 大調 V 音，也就藉由 V7 和弦展開，這是裝飾奏的標準模式，而本段裝飾奏基本上在 V7 和弦、以第一樂章的旋律動機進行；到了第 3 行之後開始轉調，從 C 還原開始、加入 Bb，轉調至 Bb 和聲；而在進入轉調之前，刻意的用漸慢、漸弱將音量減至 p，藉以進入下一段落。

圖 65：Pahud 第一樂章裝飾奏第一段

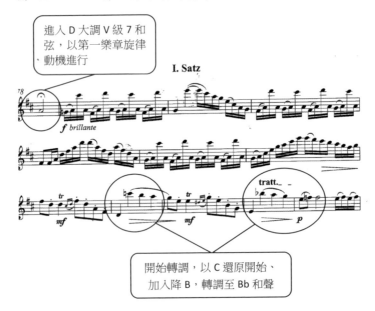

圖 66：Pahud 第一樂章裝飾奏第二段

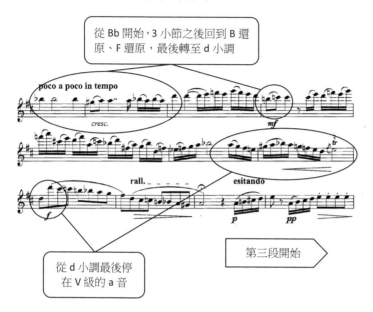

從 Bb 開始，3 小節之後回到 B 還原、F 還原，最後轉至 d 小調

poco a poco in tempo

cresc.

mf

rall.

esitando

p

pp

f

從 d 小調最後停在 V 級的 a 音

第三段開始

　　第三段以 D 大調的 V7 和聲為主，且不論速度如何變化都維持在本和聲；而在第 3 行的"in tempo"回到原有速度、並且停留在 V 級。此處使用了莫札特時期常用的和聲手法，也就是 V 級 6/4-5/3、最終進入 I 級的和聲終止式。

圖 67：Pahud 第一樂章裝飾奏第三段

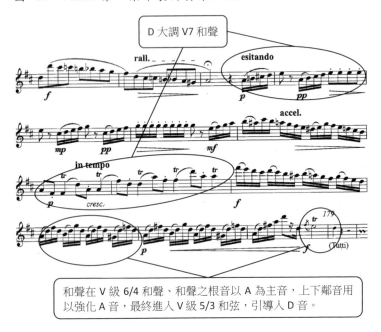

D 大調 V7 和聲

和聲在 V 級 6/4 和聲、和聲之根音以 A 為主音，上下鄰音用
以強化 A 音，最終進入 V 級 5/3 和弦，引導入 D 音。

## 二 第二樂章

第二樂章裝飾奏基本上以 G 大調 I 級為主，中間運用 VII7 和
聲用以修飾主音 G，而在最後以音階 F-E-D-C#-C-B-A#下行回到
B 音，最終進入 G 調主音。

圖 68：Pahud 第二樂章裝飾奏

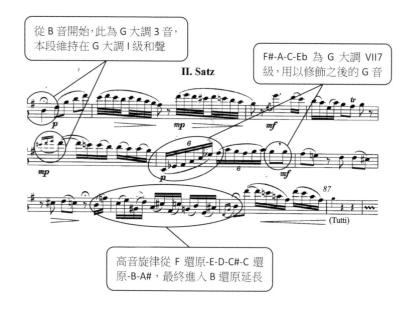

從 B 音開始，此為 G 大調 3 音，
本段維持在 G 大調 I 級和聲

F#-A-C-Eb 為 G 大調 VII7
級，用以修飾之後的 G 音

II. Satz

高音旋律從 F 還原-E-D-C#-C 還
原-B-A#，最終進入 B 還原延長

## 三　第三樂章

本處裝飾奏以第三樂章主題旋律動機開始，旋即以 16 音符

炫技展開，根音部分則以 D 大調 V 級的 VII 級和聲 G#-B-D 以

上下鄰音的方式修飾 A 音。而在中段以 Bb 的 V7 和聲引導進入

Bb 的 I 級；但是在短暫的到達 Bb 和聲之後，立即轉入 g 小調，

並且以 g 小調的 V 級 F-A-C-Eb 轉入 g 小調 I 級。

進入 g 小調之後,在最後一小節以鄰音上行的方式直接轉入 A 音,也就是回到了 D 大調 I 級,與樂團銜接進入。

圖 69:Pahud 第三樂章裝飾奏

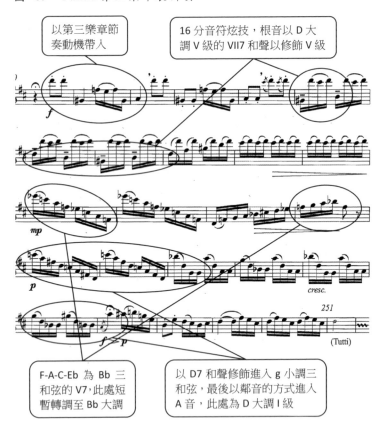

以第三樂章節奏動機帶入

16 分音符炫技,根音以 D 大調 V 級的 VII7 和聲以修飾 V 級

F-A-C-Eb 為 Bb 三和弦的 V7,此處短暫轉調至 Bb 大調

以 D7 和聲修飾進入 g 小調三和弦,最後以鄰音的方式進入 A 音,此處為 D 大調 I 級

第五章
時空留聲機

義大利 羅馬 圓形競技場
Colosseum, Rome, Italy　/翁立美 攝

# 第五章 時空留聲機

## 第一節 Marcel Moÿse (1889–1984)

| 樂章 | 版本 | 長度 | 和弦使用風格 |
|------|------|------|------------|
| 第一樂章 | Donjon | 119 秒 | 符合莫札特時代 |
| 第二樂章 | 未演奏裝飾奏 | 0 秒 | 未演奏 |
| 第三樂章 | Donjon | 49 秒 | 符合莫札特時代 |

Moÿse 師承 Taffanel 以及 Gaubert，畢業於巴黎音樂院，音色具有明顯的法國長笛學派特徵："clear, flexible and penetrating, enlivened and controlled by a fast vibrato"(經由控制良好的快速震音所產生的清晰、具穿透性以及躍動性特質) (McCutchan)。他是 Jacques Ibert 所寫作"Flute Concerto"(1934)的題獻者，他的學生之中著名者如 James Galway, William Bennett, Bernard Goldberg 等等。

這一個有聲資料版本於 1936 年在巴黎錄製，由 Piero Coppola (1888-1971)指揮，之後在 1994 年由 Pavilion Records 公司重新翻製。在這一個版本之中，所使用的裝飾奏為 Donjon 的版本。但是在演奏時 Moÿse 稍微作了一些變化，例如在第一段第八小節繼續向下進行一個八度、結束前的最後一段的延長記號之後自己另外加以變化，而沒有完全依照樂譜演奏。這一些細微的變化不但沒有減少 Donjon 版本的精彩性，反而增加了裝飾奏的流暢性。

第二樂章 Moÿse 並未演奏任何裝飾奏，而是在接近裝飾奏樂段的第 78 小節直接跳接本樂章最後五小節樂團的尾奏，從而結束了本樂章。這樣的安排確實意外，不過進而思考，也覺得有其巧妙之處。因為第二樂章原本就是速度較慢，而且在篇幅上，不

包含裝飾奏的演奏時間已經將近 4 分 30 秒，與第 3 樂章差不多，因此在此處不演奏裝飾奏雖然與習慣不符，但是也似無不妥，Moÿse 的這種安排確實帶來重新思考是否一定要有裝飾奏的必要性。

第三樂章所使用的仍為 Donjon 的版本，但是在演奏時 Moÿse 的 staccato 也演奏的相當有層次。他並非全按照 Donjon 的指示演奏，前半部的 staccato 明顯的偏向"non-legato"，也就是讓音樂聽起來平順；而在後半部演奏 staccato 才真的有"跳躍"的感覺，這樣的規劃是刻意的把本段裝飾奏分段並且賦予不同的性格，尤其在進入樂團之前的四小節，即將音量降至"pp"、也放慢了速度，讓樂團的進入更加密合。

不過 Moÿse 在演奏第三樂章時有一個明顯的刪減，就是在 123 小節延長記號之後的 12 小節 A 段結束之後直接跳接裝飾奏之前的第 236 小節，然後直接進入裝飾奏。這樣的安排將原本的 C 段、以及之後的 A 段完全刪除，使得樂曲少將近 1 分 20 秒，筆者推測應該是 Moÿse 刻意將樂曲的長度縮減，故而在第 2 樂章不演奏裝飾奏、也將第三樂章刪減了一大段，是否有其他的原因不得而知，但是在結構上由於少了 C 段，所以第三樂章成為

A-B-A-裝飾奏-CODA 三段體，若是對於樂曲不熟悉的聽眾，可能也無從察覺其中的差異。

　　如同前一章在樂譜分析時所作的結論，Donjon 的版本非常依循莫札特精神所創作，而且在旋律的設計上也非常優美，全段沒有複雜的轉調或是超過古典時期的和聲技法，故而在觀眾聆聽時會覺得與樂曲本身的風格相當一致。Moÿse 雖然是 Taffanel 的學生，但是這一首協奏曲的裝飾奏選擇以 Donjon 版本演出，想必也是認同此一版本，筆者本身亦認為此一版本為是非常適當的。

## 第二節 Jean-Pierre Rampal (1922–2000)

| 樂章 | 版本 | 長度 | 和弦使用風格 |
|------|------|------|------|
| 第一樂章 | Rampal | 82 秒 | 符合莫札特時代 |
| 第二樂章 | Rampal | 91 秒 | 符合莫札特時代，惟篇幅稍長 |
| 第三樂章 | Rampal | 48 秒 | 符合莫札特時代 |

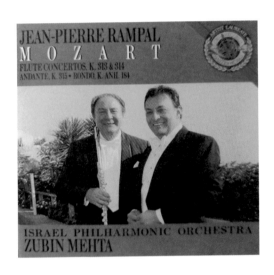

由 CBS 公司在 1988 年出版的 CD，樂團為 Israel Philharmonic、指揮 Zubin Mehta，這一張專輯由兩位大師攜手合作，目前於市面上以及 iTunes 都可以購買的到。裝飾奏的版本當然就是 Rampal 本人所定稿的國際版版本，而根據年份的計算，Rampal 灌製這一張 CD 時已經 60 多歲，音樂性的流暢性已經爐火純青，雖然技巧已經不若年輕時的百分之百精準——因為在第一樂章裝飾奏的大跳音、斷音吐舌時偶而可聽見小瑕疵，但是因為音樂性的渾然天成竟也成為音樂的一部分，聽者也就無從挑剔。

以篇幅的比重來看，第二樂章裝飾奏稍微偏長，這一段裝飾奏長達 1 分 31 秒，佔整體第二樂章 6 分 55 秒超過五分之一，除了使用主題旋律之外，也搭配了許多 32 分音符與 64 分音符，且和聲的使用出現減七和弦[25]，這樣的安排使得裝飾奏完全獨立出來，也加重了其份量，與其他版本完全大相逕庭，但是就聲響上來說，也由於加重了其篇幅比重，使得第二樂章更抒情且具有張力，也是很好的安排。

第三樂章裝飾奏維持了一貫的風格，不但佔了一定篇幅比重，且充分展現了演奏者的技巧。不過在比對 Rampal 演奏自己的裝

---

[25] 請參閱前章裝飾奏的分析。

飾奏樂譜版本時，發現他也沒有完全依照樂譜演奏，最大的不同點在於強、弱記號的對比。因為依照原先樂譜分析[26]，應該有三段"p"與"f"的對比，而這一些音量的對比也配合了分句與換氣，Rampal 也明顯地沒有完全遵守。筆者認為這也是裝飾奏"因時制宜"的特性，也許在演奏當下，演奏者心有所感，稍微加以改動，這也充分展現出裝飾奏"即興"的精神，畢竟 Rampal 是一位大師，時時對於裝飾奏的詮釋加以調整，也是一種專業的表現。

---

[26] 請參照前章 Rampal 裝飾奏樂譜版本分析

## 第三節　Julius Baker (1915–2003)

| 樂章 | 版本 | 長度 | 和弦使用風格 |
|------|------|------|--------------|
| 第一樂章 | Donjon | 102 秒 | 符合莫札特時代 |
| 第二樂章 | Tillmetz | 73 秒 | 符合莫札特時代，惟篇幅稍長 |
| 第三樂章 | Donjon | 49 秒 | 符合莫札特時代 |

這一張莫札特長笛音樂專輯是 2004 年由 Artemis Classics 公司根據舊的錄音翻製，原來的錄音是 1966 年 8 月 15-17 日在維也納灌製，屬於 Vanguard Classics 公司，同專輯之中還有第一號協奏曲、長笛與豎琴複協奏曲、以及四首長笛四重奏。

Baker 是 20 世紀美國最重要的長笛家之一，他生於美國 Cleveland，受教於 Curtis 音樂院，1937 年畢業之後首先進入克里夫蘭管弦樂團擔任第二部長笛直到 1941，之後在 Pittsburgh Symphony(1941-1943), Chicago Symphony(1951-1953), New York Philharmonic(1965-1983)任首席長笛。他也執教於 Juilliard School 以及 Curtis Institute of Music。 他身兼獨奏家與樂團演奏家，美國許多優秀的長笛家都出自他的門下。

Baker 在第一樂章裝飾奏第一段的速度明顯的較慢，將旋律的張力拉強，而在第三段的延長記號之後，未依照樂譜，僅以兩小節的上行音階加上 trill 結束這一段裝飾奏。整段來說，雖然有部分未依照樂譜演奏，但是技巧的精準性極佳，也許是因為擔任了數十年管弦樂演奏者的緣故，Baker 的跳音、連線以及音量控制都相當精準與乾淨。

Baker 在第二樂章採用了 Tillmetz 的裝飾奏，這是在筆者所

有分析版本之中最長的第二樂章裝飾奏版本，先不論這個版本之中有五個延長記號使得演奏的時間加長許多，這個版本使用的主題也是第二樂章的旋律主題，因此在第二樂章的最後段落加入以主旋律為主的裝飾奏，在曲式上使得本段裝飾奏成為整體第二樂章的 A' 樂段，而在進一步的演奏時，由於速度不快、音型最快為 16 分音符，這使得本裝飾奏輕易地融入第二樂章整體、絲毫感覺不到本段是裝飾奏，儼然就是第二樂章的一部分。

此外，Baker 在演奏本段裝飾奏時，遵循樂譜所記載的速度與表情，也如實的將 Tillmetz 所設計的延長記號段落演奏清楚；而整體第二樂章加上裝飾奏之後，已使得演奏的時間長度大幅超過第三樂章，也加重了第二樂章的比重，整首協奏曲呈現的更加抒情、也更加優雅。

第三樂章 Baker 又重新演奏 Donjon 版本的裝飾奏，也大致依照樂譜的標示，沒有太大的不同，唯一差異僅在最後 9 小節並未大幅度減慢，而是以比較平順的速度進入最後 2 小節 trill，再以明顯的動作給予樂團進入的指示，不過這樣的設計並未讓樂團能夠順利的進入，仍然可以聽見明顯的不整齊，故而似乎完全依照樂譜的設計、在最後 9 小節大幅度的漸慢才能讓樂團順利加入。

## 第四節 Karlheinz Zoeller (1928-2005)

| 樂章 | 版本 | 長度 | 和弦使用風格 |
|------|------|------|------------|
| 第一樂章 | Richard Müller-Dombois | 91 秒 | 非莫札特時代和聲 |
| 第二樂章 | Richard Müller-Dombois | 73 秒 | 符合莫札特時代 |
| 第三樂章 | Richard Müller-Dombois | 17 秒 | 符合莫札特時代 |

本張有資專輯由 Polydor International Gmbh, Hamburg 發行，是一張樂曲的合輯，包含數首不同時期所錄製的樂曲，包括莫札特兩首長笛協奏曲 K. 313、K. 314，這兩首均為 1974 年由 Bernhard Klee(B. 1936) 指揮 English Chamber Orchestra，另外一首是 Wolfgang Schulz(1946-2013) 獨奏、Karl Böhm(1894-1981) 指揮 Vienna Philharmonic 於 1976 年錄製的莫札特長笛與豎琴協奏曲 K.299。

Zoeller 是德國籍長笛大師，是當時代與法國 Rampal 並駕齊驅的一位大師，他在柏林音樂院任教多年，在卡拉揚這一位素以嚴格著稱的指揮大師執掌柏林愛樂之際，唯一滿意的長笛家即為 Zoeller。他與柏林愛樂兩段結緣的經過仍為樂壇最為傳奇的一段故事。時值 1967 年，Zoeller 隨樂團巡迴時車禍重傷，被宣告終其一生不能再演奏，但是他在離開樂團後積極復健，在這段期間 James Galway 曾經繼他之後擔任過柏林愛樂首席，然而 1976 年卡拉揚欽點迎回復健成功的 Zoeller，從此他在柏林愛樂一直待到退休。

由於 Zoeller 是德國籍，故而他演奏兩首莫札特協奏曲的裝飾

奏版本均為德國籍作者 Richard. Müller-Dombois 撰寫[27]，不屬於本文中所討論的任何一種樂譜版本。

第一樂章裝飾奏從琶音以及音階開始，接著以小調演奏第一主題，之後利用琶音再進入 trill 接入樂團，結束第一樂章，不過在第一樂章之中，和聲使用較大膽，不但有大量減七和絃，而且還有遠系轉調，在聽覺上較為突出。。

第二樂章相對平和許多，同樣使用第一主題，但是在琶音及音階的使用較緩和，本樂章並未轉到小調、亦未使用減七和絃，最後以 trill 接入樂團結束。

第三樂章裝飾奏則特別簡潔，總共僅用了 17 秒，從一個 trill 開始裝飾奏、再以另外一個 trill 接入樂團，且幾乎都是大調音階、琶音、最後以 trill 接入樂團，這樣的設計頗出人意料，不過倒也頗符合莫札特的精神，與 Moÿse 刪減第二樂章裝飾奏似有異曲同工之妙。

---

[27] Richard Müller-Dombois 博士，長笛家、音樂學者，1933 年出生，曾任德國數個交響樂團長笛手， 1966-1999 年擔任 college of music Detmold.教授。

## 第五節 James Galway (B. 1939)

| 樂章 | 版本 | 長度 | 和弦使用風格 |
|------|------|------|-------------|
| 第一樂章 | Donjon | 111 秒 | 符合莫札特時代 |
| 第二樂章 | Donjon | 18 秒 | 符合莫札特時代 |
| 第三樂章 | Donjon | 43 秒 | 符合莫札特時代 |

Galway 是愛爾蘭籍，9 歲起由家族之中的叔叔啟蒙，之後經常前往倫敦向皇家音樂院的 John Francis 以及 Guildhall School of Music 的 Geoffrey Gilbert 學習；之後前往巴黎音樂院，師承 Gaston Crunelle、Rampal、Marcel Moÿse；他被稱為"The man with golden flute"，被譽為是 Rampal 的接班人。

　　此版本為 1984 年由 Galway 指揮 Chamber Orchestra of Europe，在倫敦的 CBS 錄音室所灌製，第一樂章所採用的裝飾奏如同他的老師 Moÿse 一樣，是 Donjon 的版本。不同之處是 Galway 幾乎完全遵照樂譜演奏，沒有加入自己的改變。而且在最後一段延長記號之後也完全照譜，這與 Moÿse 在最後一段重新改寫不同。筆者認為以 Donjon 的版本完整演奏的效果亦佳，尤其是在結束接入樂團的部分，Galway 處理適當，讓樂團的進入非常順暢，是一個完美的演出版本。

　　不若他的老師 Moÿse 沒有採用裝飾奏，Galway 第二樂章完全採用 Donjon 的裝飾奏版本，也如實的演奏樂譜上的每一個音符，唯一值得討論之處，是 Galway 在演奏本段裝飾奏時速度異常的快速，完全沒有第二樂章"Andante ma non troppo"的氛圍，與一般在演奏慢板樂章裝飾奏時較為自由、緩慢的處理方式不同，

且全段沒有任何速度的差異，以同一速度直奔至最後，顯得略為倉促。

第三樂章同樣使用 Donjon 版本，也幾乎完全依照樂譜演奏，不過 Galway 在每一個四分音符都加上了 "tenuto"，刻意將樂句稍緩，這樣的設計也讓樂句能明顯的被區隔；此外 Galway 的 staccato 演奏的非常輕巧，也非常具有跳躍感，不過在最後 9 小節並未如樂譜上標示 "en rallentissant" 也沒有 "de plus en plus lent...."，Galway 仍然以原來的速度演奏、並未放緩，僅在最後 2 小節樂團進入之前放緩速度以及延長 trill，使得樂團的進入非常平順。

總結來說，Galway 演奏的技巧非常乾淨，不論是大跳、斷音、或是任何其它困難的技巧都演奏的非常順暢，而這幾段裝飾奏均依照 Donjon 版本演奏，僅在部分的片段稍作速度的調整，可以說是 Donjon 版本的最佳詮釋。

## 第六節　William Bennett (B. 1936)

| 樂章 | 版本 | 長度 | 和弦使用風格 |
|---|---|---|---|
| 第一樂章 | Donjon | 112 秒 | 符合莫札特時代 |
| 第二樂章 | 非本文探討之版本 | 26 秒 | 符合莫札特時代 |
| 第三樂章 | 非本文探討之版本 | 33 秒 | 符合莫札特時代 |

這一張 CD 是 1994 台灣福茂唱片所出版的 Decca 國際中文版，指揮是 Georg Malcolm、樂團是 English Chamber Orchestra。但是這一張專輯的灌製時間是在 1979 年，也就是 Bennett 在 43 歲時的錄音。English Chamber Orchestra 一個位在倫敦的室內樂團，最初創立於 1948 年名為 Goldebrough Orchestra，1960 年時改為現在的名稱，樂團編制與莫札特時代相同，也就是大約 40 位演奏家。可想而知，在演奏莫札特前期的作品時。甚至不需要指揮。

Bennett 是一位英國長笛家，但是他學習的領域很廣泛，在倫敦時與 Geoffrey Gilbert 學習，而後前往法國師承 Rampal 以及 Moÿse，他最為重要的製作之一是在英國首先將韓德爾的長笛奏鳴曲灌製成專輯，同時也灌錄許多現代長笛音樂例如 Boulez, Berio, Massaiens 等作曲家的長笛作品，2002 年他獲得國際長笛協會的終生成就獎[28]。

Bennett 演奏的第一樂章裝飾奏版本為 Donjon 版本，在音樂旋律的處理上亦相當飽滿，而如同其他大部分演奏此版本的長笛家一般，到了第三段的延長記號之後，Bennett 自己加以變化，

---

[28] "Lifetime Achievement Award" by National Flute Association.

也簡化了和聲的複雜性，以下行、上行的音階之後加入 Trill 結束本段裝飾奏。

不過有趣的是，此一有聲資料的第二樂章與第三樂章的裝飾奏皆不是筆者探討的版本之一、且有聲資料未做任何出處的註明；根據筆者聆聽後的推測，由於其所使用的和聲均貼近莫札特時代風格、且篇幅皆不長，再加上有聲資料未註明裝飾奏演奏版本，故而筆者推測應該是 Bennett 自行編寫的裝飾奏。此外，Bennett 在 2013 年 11 月與聖馬丁樂團於倫敦 Field Church 演出時[29]，所有三個樂章的裝飾奏也都是由自己所寫、和聲均在 I 級、IV 級以及 V 級之間移動，型態基本上都是從屬和弦作琶音向上、接著以音階上下行、漸慢進入 trill 後接入樂團，而其篇幅長度也皆適中：第一樂章裝飾奏長度 55 秒、第二樂章 25 秒、第三樂章 35 秒。這幾段裝飾奏效果聽來不錯，亦符合莫札特風格。

---

[29] 參考 Youtube：第一樂章：https://www.youtube.com/watch?v=C9sBhBAwCYs 、
第二及第三樂章：https://www.youtube.com/watch?v=m-bIhbot_P8 。

## 第七節　Emmanuel Pahud (B. 1970)

| 樂章 | 版本 | 長度 | 和弦使用風格 |
|------|------|------|------------|
| 第一樂章 | Robert Levin Marius Flothuis | 74 秒 | 符合莫札特時代風格 |
| 第二樂章 | Robert Levin Marius Flothuis | 42 秒 | 使用減七和弦以及不規則音程，未盡符合莫札特時代風格 |
| 第三樂章 | Robert Levin Marius Flothuis | 28 秒 | 使用減七和弦以及遠系轉調，未盡符合莫札特時代風格 |

Pahud 出生於瑞士，然而他的學習歷程大致在巴黎音樂院，影響最深的老師為 Aurèle Nicolet，Nicolet 後來也是 Pahud 進入柏林愛樂管絃樂團時的首席，兩人的師徒關係由此轉化為同事的情誼，也可了解 Pahud 受 Nicolet 影響甚深。

這一張 CD 在 1996 年灌製，樂團是柏林愛樂、指揮是 Claudio Abbado，由 EMI 公司出版。根據有聲資料所註明，裝飾奏是美國籍音樂家 Robert Levin(B. 1947) 與荷蘭籍音樂家 Marius Flothuis(1914-2001)的版本，此版本在第一樂章的和聲均在 I 級、IV 級、V 級之內，且長度適中，符合莫札特時代風格。

不過第二樂章與第三樂章的裝飾奏明顯的與莫札特時代不符合，雖然此二樂章的裝飾奏篇幅不長，但是在和聲的使用相當大膽，除了減七和聲之外，還包括了許多遠系轉調的音程，這樣的音響聽起來接近浪漫時期中期以後的和聲手法，Pahud 捨棄法系長笛演奏家常用的 Donjon 版本、也未使用 Rampal 版本，而大膽使用了兩位不同國籍、不同世代的音樂家所撰寫的裝飾奏版本，而且在不同的樂章之中分別選用以作為協奏曲整體呈現。筆者以為這樣的安排有其爭議，因為兩位音樂家背景、年紀、所受訓練皆不同，所呈現的裝飾奏亦有明顯不同的風格，Pahud 這樣的安

排實令人費解。

　　不過撇開裝飾奏不談，Pahud 的演奏仍是可圈可點，三個樂章的速度拿捏得剛剛好，技巧乾淨無缺失，樂團的整體表現更是無懈可擊，不愧是在 Abbado 指揮下的柏林愛樂，被稱為是交響樂團中的「天團」確實是實至名歸。

## 第八節  Eugenia Zuckerman (B. 1944)

| 樂章 | 版本 | 長度 | 和弦使用風格 |
|------|------|------|------------|
| 第一樂章 | 前段 Rampal、後段簡化 | 71 秒 | 符合莫札特時代 |
| 第二樂章 | 前段 Rampal、後段簡化 | 101 秒 | 符合莫札特時代 |
| 第三樂章 | 未註明，非本文探討之版本 | 31 秒 | 符合莫札特時代 |

這一張專輯是 1977 年錄製，由 Pinchas Zuckerman 指揮 English Chamber Orchestra 演奏，錄製的地點在倫敦的哥倫比亞錄音室，Pinchas Zuckerman 是著名的小提琴家、也是 Eugenia 的丈夫，兩人育有兩個小孩。Eugenia 是美國長笛家、作家，大學時期先主修英語，後來進入 Juilliard School 音樂院求學、師承 Julius Baker，除演奏外另有主持 CBS 電視臺的古典音樂單元、近年經常在「Bravo! Vail Valley Music Festival」藝術節之中擔任藝術總監。

Eugenia 演奏的第一樂章裝飾奏的前半部是 Rampal 的版本，遵循了樂譜當中的所有表情記號以及速度指示，但是到了第二段時就跳過第二段當中的大跳樂段，取而代之的是自行依據 I 級以及 V 級和聲而演奏琶音、音階上行與下行，最後以一段音階上行接入樂團，結束了第一樂章。這樣的規劃減少了 Rampal 原本較長的篇幅、也減少了一些過於炫技的樂段。

第二樂章仍是採用了 Rampal 的裝飾奏版本，但是有兩個較明顯的特色：其一，原本 Rampal 自己在演奏時省去的 2 段裝飾音群，在 Eugenia 演奏時完全遵照，而且演奏的速度適中，絲毫不會顯得突兀；其二，是結束前三小節的減七和弦完全被跳過。

在筆者於前一章分析裝飾奏時曾經提過 Rampal 這一段減七和聲稍微顯得不合適，而 Eugenia 在此處果然就從結束前 5 小節直接跳接倒數 2 小節，巧妙的避開了這一個減七和聲，也使得和聲的運行更加平順。不過第二樂章由於演奏了 Rampal 的超長版本裝飾奏，整體長度達到將近 9 分鐘。

第三樂章的裝飾奏即顯得輕薄短小許多，Eugenia 並未演奏 Rampal 的版本，而是以不知名版本演奏，由於未註明，筆者推測這是她自編版本。雖然這個版本也是中規中矩莫札特風格且和聲並未逾越時代規範、長度也恰如其分，但是風格明顯的與前兩個樂章不相同，其差異在於琶音以及音階使用方式的差異。另外在時間長度上，本段裝飾奏稍短，因為整個第三樂章連同裝飾奏也僅 5 分 50 秒，比第二樂章整整少了 3 分鐘之多，使得整首協奏曲的比例似乎有些頭重腳輕。筆者以為在第一樂章、第二樂章都採用了 Rampal 版本的情形之下，第三樂章應該也可以從 Rampal 版本為出發，若是覺得篇幅過長的話，再稍作擷取即可，不然以目前的風格來看，第三樂章裝飾奏與前兩個樂章不盡相同，長度的比例也稍短，聆聽者似乎還意猶未盡的時候就結束了，實是美中不足之處。

## 第九節　Aurèle Nicolet (B. 1926)

| 樂章 | 版本 | 長度 | 和弦使用風格 |
|------|------|------|------|
| 第一樂章 | 非本文探討之版本 | 61 秒 | 符合莫札特時代 |
| 第二樂章 | 非本文探討之版本 | 58 秒 | 符合莫札特時代 |
| 第三樂章 | 非本文探討之版本 | 35 秒 | 符合莫札特時代 |

Aurèle Nicolet 是瑞士籍長笛家，22 歲時獲得日內瓦國際音樂大賽第一名，之後進入若干管弦樂團，包括蘇黎世的 Winterthur 管弦樂團(1948-50)、柏林愛樂管弦樂團(1950-59)，之後進入學校任教，包括柏林音樂院、以及 1965 年起擔任 Freiburg 音樂院的碩士班主任直到 1981 年。

本張有聲資料收錄了 Mozart 的長笛作品，包括 2 首協奏曲、4 首四重奏，在 1994 年以合輯的方式出版，而這一首協奏曲錄製於 1978 年，由 David Zinman 指揮 Royal Concertgebouw Orchestra 演出。

這三個樂章的裝飾奏都不屬於本文討論的任何裝飾奏版本，而在有聲曾料中也未註明出處，故而筆者推測也應該是 Nicolet 本人所編寫的裝飾奏版本，畢竟當時 Nicolet 已經是一位專業地位崇高、且具有學術地位的大師，自行編寫裝飾奏也是理所當然。而在這三段裝飾的演奏風格上，皆符合莫札特時代的特性，而且長度也都較短、並未在裝飾奏上著墨太多，筆者甚至認為第三樂章裝飾奏稍短、無法滿足聽眾的情緒；不過 Nicolet 在本曲的詮釋上技巧乾淨且運用自如、演奏不拖泥帶水，個人風格清晰。

第六章
超譯莫札特

奧地利 維也納 海頓之家
Haydn House, Vienna, Austria

# 第六章 超譯莫札特

在綜合比較樂譜版本以及演奏版本之後，筆者獲得以下結論，以及後續研究建議。

## 第一節 傳承與創新

### 結論一：忠於莫札特時代之風格演奏裝飾奏

作曲家身兼演奏家是古典時期重要的現象，而此時期的裝飾奏僅以延長記號代表、留給演奏家自行即興發揮的空間。這與時代的脈動應有關連，一方面因為正值從巴洛克時期進入古典時期，許多曲式的創新仍在逐漸成形、作曲家尚無法確認某一種曲式已經完備，協奏曲即是其中一種，其曲式在 1750 年代之前以及之後即有「無裝飾奏」、「有裝飾奏」之區別，更何況裝飾奏的演奏長度？另一方面，裝飾奏即興演奏的方式至貝多芬的鋼琴協奏曲為止即告結束，這幾十年間由演奏家自行即興演出的方式，是否也讓古典時期的作曲家無法忍受？明明是自己的作品、卻出現了演奏家自行詮釋與創作的片段？

但是不論如何，身在古典時期的演奏家、應該也不可能演奏

出浪漫時期、或是 20 世紀的演奏法，故而為求樂曲的完整性與一致性，聽眾在聆聽時，對於這一些即興發揮的裝飾奏應該會有一種相同風格的聆聽期待。

古典時期之音樂風格具有四小節或八小節一句的旋律特性、和聲為三和絃或屬七和絃，轉調為近系轉調等等特色，這樣的風格亦應該運用於裝飾奏，且在裝飾奏之中根據各樂章主題動機再加以變化。另一方面，裝飾奏的總長度亦不應過長，特別是因為即興演出的裝飾奏是演奏者自行創作的作品、而非作曲家作品的一部分，不宜反客為主，應該精簡與合度。

## 結論二：演奏者挑選樂譜版本時會考慮時代因素

本文挑選四種不同裝飾奏版本樂譜，包括 Taffanel、Anderson、Donjon、Tillmetz、Rampal、Shocker 以及 Pahud，而使用較多的為 Donjon 以及 Rampal，但是 Taffanel、Tillmetz 與 Anderson 的版本均無使用者，Shocker、Pahud 則使用自己的演奏版本。筆者推測應該是 Donjon 以及 Rampal 的版本合於莫札特時期的風格，無論在旋律、和聲、以及轉調的使用均佳，演奏者故而使用。

Anderson 的版本技巧性強，但是缺乏旋律的緩衝對比，在和

聲的使用上已經為浪漫時期風格，例如減七和絃、遠系轉調、半音級進都可見，與莫札特時代的風格已經明顯不同，演奏者如果因為某些因素想要演奏的較為炫技，似乎可以使用此一版本，不過在 20 世紀中期之後、現代音樂已經大量以各種形式存在的今日，當觀眾聆聽莫札特音樂時，似乎會比較期待原汁原味的古典時期風格，故而此一版本在本文文獻之中未發現使用。

Taffanel 的版本與 Anderson 版本的情形相同，已經超出古典時期風格甚遠，而比較意外的是他的學生 Moÿse 也沒有使用此一版本，而選擇了 Donjon 版本演奏。但是 Taffanel 譜寫莫札特第一號長笛協奏曲第一樂章裝飾奏就較為貼近古典時期，而 Moÿse 在第一號長笛協奏曲第一樂章的裝飾奏即為選擇恩師 Taffanel 的版本。由此可證演奏家在選擇裝飾奏之時，會考慮聆聽者以及樂曲的風格而選擇最為貼近時代的版本，師承、不同國家背景或許會有部分影響，但是舞臺上的呈現應為最重要的考量。

Pahud 是筆者所有比較版本之中最年輕的演奏家，他在早年的錄音之中還會使用其它大師的裝飾奏版本，不過等到近年則自己創作並出版裝飾奏樂譜，這應該是與他逐漸年長、國際地位日隆有關，希望藉由自己樂譜的出版，推廣其演奏詮釋的理念。

Moÿse 在有聲資料之中刪除了第二樂章裝飾奏、也刪除了第三樂章的兩個樂段，使得第二樂章、第三樂章均精簡許多，相同的，Zoller 在演奏時簡化了第三樂章裝飾奏，僅僅用了 17 秒就接入樂團；這樣的設計應該有其特別的思考邏輯，筆者推測應該是認為莫札特的時代性、長笛樂器的靈巧、以及樂曲比重上的比例，綜合考量之後所得出的結果。雖然在其他眾多版本之中並未多見，但是聽起來也還不錯，清新且精巧，不失為大師之作。

## 建議一：演奏者應多比較不同版本之異同

由於受到資訊發達影響，演奏家可以在許多不同的平台找到許多不同版本。舉例來說，在筆者撰寫此文之時突然發現家中 Rampal 的光碟遺失，於是開始搜尋，發現可以直接在 iTunes 上購買，於是就以每一樂章新臺幣 20 元購買，完成了此一文獻的比較。

此外，由於現在網站資源的大量流通，樂譜也可經由網路購買或是免費下載。筆者本身擁有 Taffanel、Donjon 以及 Rampal 的實體樂譜，而 Anderson 版本是透過網站上免費下載取得。但是也同時發現 Taffanel 以及 Donjon 的版本也可以於網站上免費

下載。因此在資訊迅速流通的今日，演奏者應該善用網路資源，取得不同版本之樂譜以及樂曲有聲資料，作為演奏的文獻比較。

拜科技之賜，近年來在Youtube尚有許多演奏版本可以觀看，愈是知名的演奏家演奏版本就越多，就以Rampal來說，鍵入關鍵字"Rampal Flute"之後可以在Youtube上顯示至少上百個合法的影像或純音樂，而在長笛協奏曲部份，因為受限於版權擁有者尚不公開，所能找到的版本較少，不過也有十多個錄音版本。這樣的便利是過去不曾擁有的，演奏者可以在網路平臺上輕易的找到許多不同的演奏版本，在比較之後，選擇最適當的版本購買以及練習。

## 建議二：演奏者應嘗試以即興演奏古典時期裝飾奏

回歸古典時期，演奏者都以即興的方式演奏裝飾奏，雖然我們並非作曲者兼演奏者的身份，但是就算在古典時期也不是只有作曲者才能成為演奏家，也有許多專職的演奏者並非作曲家，所以演奏者仍然可以嘗試以古典時代的精神、以即興的方式再搭配古典時期的旋律、和聲、以及轉調的風格，自行嘗試演奏裝飾奏，如此可更貼近莫札特的時代精神，為觀眾帶來優美的演奏饗宴。

另一方面來說，即興的裝飾奏也僅僅存在數十年，從古典時期開始到中後期為止，當作曲家完整寫出裝飾奏之後，演奏者也就失去了這一項即興演奏的特許權，特別是浪漫時期開始之後，不同作曲家的作品曲風都非常鮮明、技巧難度也高，與古典時期大相逕庭，演奏者在即興演奏裝飾奏時應當力求保存古典時期的曲式與和聲風格，完整呈現古典時期協奏曲應有的特質，以符合學術上之規範與聽眾聆聽的期待。

## 第二節　彼岸之樹

筆者在完成此一樂曲裝飾奏研究之後，也就是完整了莫札特兩首長笛協奏曲的裝飾奏研究，希望未來還能夠繼續蒐集以及探討其他長笛作品。此外，古典時期的演奏法除了裝飾奏之外，還有包括音準、樂器發展、音色、速度、旋律演奏的分句與斷句等等，研究者可以選擇其中任一主題搭配莫札特長笛作品加以研究與分析，從手稿、到出版的版本之間的異同，以分析每一個出版樂譜的校訂者所做的演奏建議是否有其學術上之根據與立論，而僅非個人偏好，此為後續研究者可以參考的研究方向。

美國 紐約 紐約市立大學研究所
Graduate Center, CUNY, New York　/翁立美 攝

# 後記

我記得

一切發生的很快　而且安靜

在星月初昇的周六晚上

光線黯淡的救護車裡

父親躺在擔架床上　面容平靜　像是睡著了一般

我握著他的手　感覺仍是溫暖的

周遭的黑暗

不知道過了多久　從四面八方開始逼近

我第一次意識到　將要面對不可見世界的無邊恐懼

眼淚就掉了下來

月亮這麼圓　而我的父親這麼遠

父親是我生命中重要的座標

他總是用自己的方式　將綠槐的濃蔭為我展開

在他離世後的這幾年　許多事發生

我受著這些事情的淘洗　一回又一回

看見自己的不足　也漸漸明白父親對我的期望

一個星期天的早晨　世界好安靜

我整理著案頭　打開電腦

決定走出我的小劇場

往事以為過去了

其實　都留下來了

# 參考文獻

## 中文部份

翁立美 《莫札特長笛協奏曲 K.313 裝飾奏之探討》，台北市：小
雅音樂公司，民國 97 年初版、民國 99 年再版。

徐頌仁 《音樂演奏的實際探討》。台北市：全音樂譜出版社，
1987。

康謳主編 《大陸音樂辭典》，臺北：大陸書局，民國 69 年初版。

國立編譯館(編訂)《音樂名詞》。台北市：桂冠圖書公司，1994。

## 西文部分

Apel, Willi; Daniel, Ralph T.    *The Harvard Brief Dictionary Of Music*, New York: Pocket Books, 1960.

Baines, Anthony,    *Woodwind Instruments and their History*, New York: Norton, 1957. Edition cited is: Rev. ed., 1965.

Bate, Philip,    *The Flute*, London: Ernest Benn, and New York: Norton, 1969.

Berliner Philharmoniker. "History." 2010 年 2 月 1 日. *Berliner Philharmoniker.* 2014 年 5 月 17 日. <http://www.berliner-philharmoniker.de/en/history/beginning/>.

Böhm, Theobald    *Die Flöte und das Flötenspiel, 1871.* Edition citedis trans. by Dayton C. Miller as *The Flute and Flute-playing*, New York: Dover, 1964.

Brett, Philip.    "Text, Context, and the Early Music Editor." In *Authenticity and Early Music*. Edited by Nicholas Kenyon. New York: Oxford University, 1988.

Brown, Clive.    "Articulation Marks", *the New Grove Dictionary of Music and Musicians*, 2nd ed. Edited by Stanley Sadie. New York: Macmillan, 2001.

Brown, Rachel *Introduction to the Cadenza and "EINGÄNGE"*, score Mozart Concerto in G, K. 313, Kassel: Bärenreiter-Verlag, 2003.

Chew, Geoffrey. "Articulation and Phrasing.", *the New Grove Dictionary of Music and Musicians, 2ⁿᵈ ed.*, Edited Stanley Sadie, New York: Macmillan, 2001.

_____, and Clive Brown. "Staccato." *The New Grove Dictionary of Music and Musicians, 2ⁿᵈ ed.*, Edited by Stanley Sadie, New York: Macmillan, 2001.

Chesnut, John Hind. "Mozart's Teaching of Intonation", *Journal of the American Musicological Society* 30 (1977), pp. 254-71。

Cooke, Peter R. and Bruce Haynes. "Pitch.", *The New Grove Dictionary of Music and Musicians, 2ⁿᵈ ed.*, Edited by Stanley Sadie. New York: Macmillan, 2001.

DorgeuilleClaude. *The French Flute School, 1860-1950.* 譯者 Blakeman Edward. London: Tony Bingham, 1986.

Dunsby, Jonathan. *Performing Music: Shared Concerns.* Oxford: Clarendon Press, 1995.

Halfpenny, Eric, "A French Commentary on Quantz", *Music & Letters* XXXVII, 1956, pp. 61-66.

Heyde, Herbert, "Makers' Marks on Wind Instruments", William Waterhouse, *The New Langwill Index*, London: Tony Bingham, 1993.

HogwoodChristopher. "Carl Emanuel Bach, The Complete Works." *The Packard Humanities Institute* 2012.

Jick, Hershel. *A Listener's Guide to Mozart's Music,* New York: Vantage Press *Inc., 1997.*

LorenzoLeonardo. *complete story of the flute: the instrument, the performer, the music.* Lubbock: Texas Tech University Press, 1992.

Mathieu, W.A. *Harmonic Experience*, Rochester V. T.: Inner Traditions International, 1997.

McCutchanAnn. *Marcel Moÿse: Voice of the Flute.* Portland, Oregon: Amadeus Press, 1994.

Miller, Hugh M. *History of Music*, Barnes & Noble Books, New

York 1973. Musicians, 2<sup>nd</sup> ed., Edited by Stanley Sadie, New York: Macmillan, 2001.

MitchellJ.William. *Essay on True Art of Playing Keyboard Instruments*. New York: Norton, 1949.

Myers, Herbert W., "The Practical Acoustics of Early Woodwinds", D.M.A. dissertation, Stanford University, 1980.

Nettl, Paul, *Forgotten Musicians*, New York: Philosphical Library, 1951.

Oleskiewicz, Mary "A Museum, a World War, and a Rediscovery: Flutes by Quantz and others from the Hohenzolern Museum", *Journal of the American Musical Instrument Society* XXIV, 1998, pp. 107-45.

Philip, Robert. *Early Recordings and Musical Style: Changing Tastes in Instrumental Performance, 1900-1950*. New York: Cambridge University Press, 1992.

Powell, Ardal. *The Flute*, Yale Musical Instrument Series, 2002.

_____,*Science, Technology and the Art of Flute Making in the Eighteenth Century, the flutehistory .com,* http://www.flutehistory.com/Resources/Documents/technology. php3, 2008/4/4.

_____, *"The Keyed Flute by Johann George Tromlitz"*, Oxford: Clarendon Press, 1996.

_____, "The Tromlitz Flute", the *Journal of the American Musical Instrument Society* vol. 22 (1996), pp. 89-109.

Riordan, George. *The History of the Mozart Concerto K. 314*, International Double Reed Society & University of Colorado, College of Music.

Quantz, Johann Joachim trans. and ed. Edward R. Reilly, *On Playing the Flute*, 2<sup>nd</sup> edition, Northeastern University Press, 2001.

Rockstro, Richard Shepherd, *A Treatise on the Construction the History and the Practice of the Flute*, London, 1890. Reprint, 3 Vols., Buren NL: Frits Knuf, 1986.

Sadie, Stanley. *The New Grove Mozart*, New York: W.W. Norton & Co., 1983.

Solomon, Maynard *Mozart:* *A life,* Harper Perennial, 1995, ISBN 0-06-092692-9.

Solum, John, *The Early Flute*, Oxford: Oxford University Press, 1993.

Sadie, Stanley. Edited. *The Grove Concise Dictionary of Music.* London: Macmillan Publishers Ltd, 1994.

Tromlitz, Johann George. *Ueber die Flöten mit mehreren Klappen*, Leipzig: Adam Friedrich Böhme, 1800.

Veinus, Abraham. *The Concerto*, New York: Dover Publications, 1964.

Walthall, Charles. "Portraits of Johann Joachim Quantz", *Early Music* XIV, 1986, 501-18.

Young, Phillip T. *Twenty-five Hundred Historical Woodwinds*, New York: Pendragon Press, 1982.

**留白之間**
**莫札特長笛協奏曲 K.314 裝飾奏之研究**

作　　者：翁立美

封面設計：何非凡

攝　　影：翁立美

出　　版：小雅音樂有限公司

地　　址：台北市和平東路一段 182-1 號 3 樓

電　　話：02-23636751

傳　　真：02-23630378

出版日期：2017 年 8 月

ISBN：978-986-95425-0-0

定　　價：新台幣 200 元